공공미술로 읽는
베트남 사회와 문화

벽화로 이어진 3년의 기록

HEXAGON

WWW.HEXAGONBOOK.COM

KOREA **KF** FOUNDATION
한국국제교류재단

공공미술로 읽는 베트남 사회와 문화
한국국제교류재단·조관용·김최은영

2019년 10월 20일 초판 1쇄 발행

지은이 한국국제교류재단·조관용·김최은영
펴낸이 조동욱
기 획 한국국제교류재단
사진제공 한국국제교류재단, 이강준공공디자인연구소, 조관용, 김최은영
펴낸곳 헥사곤 Hexagon Publishing Co.
등 록 제 2018-000011호 (2010. 7. 13)
주 소 경기도 성남시 분당구 성남대로 51, 270
전 화 010-7216-0058 | 010-3245-0008
팩 스 0303-3444-0089
이메일 joy@hexagonbook.com
웹사이트 www.hexagonbook.com

ⓒ 한국국제교류재단 2019 Printed in Seoul, KOREA

ISBN 979-11-89688-20-2 03600

이 도서의 국립중앙도서관 출판예정도서목록(CIP)은 서지정보유통지원
시스템 홈페이지(http://seoji.nl.go.kr)와 국가자료종합목록 구축시스
템(http://kolis-net.nl.go.kr)에서 이용하실 수 있습니다.
(CIP제어번호 : CIP2019040392)

공공미술로 읽는
베트남 사회와 문화

벽화로 이어진 3년의 기록

한국국제교류재단·조관용·김최은영

차 례

한국국제교류재단(KF)은 1991년 설립 이래 대한민국의 대표 공공외교 전문기관으로서 글로벌 한국학 진흥, 국제협력네트워킹, 문화교류협력 등 외국과의 다양한 교류 사업을 통해 우리나라에 대한 국제 사회의 이해를 높이고 우호친선을 증진하고 있습니다.

그동안 16개국 90여 개 대학에 교수직 136석을 설치하고 10개국 28개의 세계 유수 박물관에 한국실을 만들었으며, 10,000여 명의 주요 인사를 초청하여 한국에 대한 이해를 높이고 있습니다. KF는 공공외교법에 따라 외교부가 지정한 유일한 '공공외교 추진기관'으로, 2018년부터 공공외교 아카데미를 신설, 온 국민이 함께하는 공공외교 전문기관으로서 발전하고 있습니다.

KF는 2014년부터 국내외 파트너 기관과 함께 글로벌 이슈와 관련된 문화교류 활동을 시행함으로써 어린이, 교육, 환경 등 국제사회가 마주하고 있는 문제에 대해 세계인과 인식을 공유하고 있습니다. 특히 그 일환으로 2016년부터 2018년까지 베트남에서 시행한 벽화 사업은 KF, 기업 그리고 현지 정부기관이 협력하여 베트남에 최초의 한국식 벽화마을을 소개했다는 점, 벽화가 조성된 마을은 현지에서 관광 명소가 되고, 아시아도시경관상을 수상했다는 점 등 여러 가지 면에서 의미가 있습니다. 이 책은 그 과정과 성과를 기록한 것입니다. 독자 여러분들께서 이 책을 통해 한국과 베트남이 서로 어떻게

소통하고 친구가 됐는지 짐작하실 수 있는 기회가 되기를 바랍니다.

 KF는 앞으로도 우리 국민들께 세계를 향한 문을 열어주고, 전 세계가 한국을 잘 알 수 있게 하여 서로 친구가 되는 길에 앞장서겠습니다. 지구촌 모두에게 사랑받는 KF가 될 수 있도록 여러분의 많은 성원과 관심을 부탁드립니다.

1장

한-베 공공미술 프로젝트의 미학

숨 쉬는 것만으로 땀이 나는 땀타잉의 살인적인 40도의 더위에서, 그리고 미세먼지가 뿌옇게 깔려 대낮에도 햇빛을 볼 수 없는 호안끼엠 풍흥로에서 KF는 때로는 한국 작가들과, 때로는 한-베 작가들과 함께 왜 공공미술을 진행하였을까? KF는 베트남 벽화사업을 통해 무엇을 느꼈을까? 공공미술에 참여한 작가들이나 기획자들은 지역이 달라도 공공미술을 진행하는 것이 얼마나 어려운지를 안다. 그런데 기후와 문화, 언어가 다른 나라에서 공공미술을 진행한다는 것은 이성적으로는 가능하기 쉽지 않은 일이다.

KF는 국제 교류를 통한 공공미술, 특히 장소 특수성을 고려한 공공미술을 어떻게 가능하게 했을까? 특히 KF는 언어, 문화, 정치 체계가 서로 다른 작가들과 공공미술을 진행하면서 그 차이를 얼마나 많이 뼈저리게 실감하였을까? KF 베트남 벽화사업은 국내뿐만 아니라 국제적으로 전례가 없기에 한국의 현대미술에서 국제교류 공공미술이라는 새로운 영역을 확장하였다고 할 수 있다. 이는 국내에서도 2000년대에 들어서면서부터 국내의 미술 현장에서 첨예하게 논의되고 끊임없이 발전하고 있는 공공미술의 개념이다. KF가 진행한 베트남 벽화사업의 미술 작품을 구경한다는 것은 우리나라 미술현장을 통해 켜켜이 쌓아 놓은 공공미술의 역사를 하나하나 펼쳐보는 것을 의미한다.

우리나라의 공공미술은 '정치적이고 계몽적인 성격의 동상과 모뉴먼트' 또는 '공간 환경 개선과 삶의 질적 향상을 위한 환경조형물'

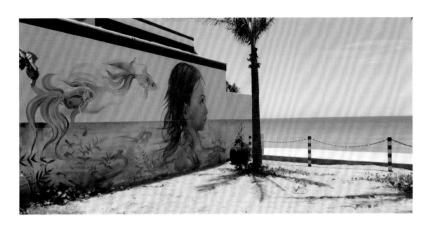

의 개념에서 벗어나 2000년대에 접어들면서 수잔 레이시[1]
의 '새로운 장르의 공공미술(New Genre Public Art)' 담론
에 기초하여 공공미술의 변화를 추진하여 왔다.[2] 우리나라
의 공공미술은 종종 작가나 시민들에 의해 주도되어 제작되
기도 하나 극히 미약하며, 1970~80년대의 뉴욕의 그래피티
아트와 같이 도시의 문화를 바꿀 정도의 규모는 전무하다고
볼 수 있다.

　2006년도에 문화관광부에서 발간한 『공공미술이 도시를
바꾼다』의 내용에 의하면, 2000년도에 우리나라의 공공미술
은 시민이 아닌 정부(지자체)의 주도나 지원에 의해 도시 문
화를 바꾸고자 새로운 장르의 공공미술(New Genre Public
Art)'의 담론을 수용하여 추진하고자 하였다. 수잔 레이시의

땀타잉 벽화마을,
바다를 보는 소녀

1. 수잔 레이시(Suzanne Lacy, 1945~)는 미국 예술가, 작가, 공공미술가이다. 그녀는 1995
　년 『새로운 장르 공공미술 : 지형그리기(Mapping the Terrain: New Genre Public Art)』의
　저서를 통해 공공 영역의 미술 작품에 대한 새로운 이론을 제시하고 있다. 레이시에 의하
　면 공공미술은 작가의 메시지를 일방적으로 전달하는 작품을 설치하는 것이 아니라 1) 폭
　넓고 다양한 관객들과 함께, 2) 그들의 삶과 직접적으로 관계가 있는 쟁점에 관하여 대화
　를 하고 소통하기 위해 전통적 또는 비전통적 매체를 사용하는 모든 시각예술을 의미한다.
2. 김이순, 이념을 위한 공공미술에서 공존을 위한 공공미술로-한국 공공미술의
　패러다임의 변화, 현대미술학회, 2014, p.49.

담론을 적용하여 '지역공동체의 참여와 소통'을 기반으로 한 2000년대 공공미술은 '아트 인 시티'[3]나 '안양공공예술프로젝트'[4]에서 보듯이 많은 문제점을 노출시켰다. 무엇보다도 수잔 레이시의 담론은 소수 시민이 주도하는 공공미술을 대다수의 백인이 수용하고 참여하게 하는 게 주된 관점이었다면, 우리나라 공공미술은 정부 주도에 의한 공공미술이기에 수잔 레이시의 담론은 정반대로 해석되어서 추진해야 하는 것이다. 달리 말하면 우리나라 공공미술은 정부에 의해 주도되는 공공미술이기에 수잔 레이시의 해석을 그대로 적용하면 대다수 백인이 주도한 것들을 소수 시민들이 수용하고 참여하라고 하는 것과 다를 바 없는 것이다.

'아트 인 시티'나 '안양공공예술프로젝트'는 이러한 해석에 의하면 소수 시민이 대다수 백인의 문화를 수용하라고 하는 것을 의미하며 그것에 동참하게 하는 것을 의미한다고 할 수 있다. '아트 인 시티'나 '안양공공예술프로젝트'의 공공미술 작품은 수잔 레이시의 새로운 장르의 공공미술 담론을 적용하여 진행하려고 하였다면, 정부에 의해 위임된 기획자와 작가들이 안양 주민들의 삶과 역사와 문화를 이해하고, 그것을 공공미술 작품으로 조형화하며, 그 지역 주민들이 그 공공미술 작품들을 자신의 자산과 같이 아끼고 관리하는 것이 그 담론에 보다 더 적합한 해석이었다고 할 수 있다.

..

3. 아트 인 시티(Art in City)는 새로운 공공미술의 일환으로 2006년에 문화체육관광부가 소외지역 생활환경 개선을 위해 진행한 공공미술 프로젝트를 의미한다. 아트 인 시티는 공공미술 기반이 약한 현실에서 공공장소 공공미술과 뉴장르 공공 미술의 성격을 동시에 갖는 '주민 참여형 공공 미술'의 방향을 제시함으로써 실현가능한 공공 미술의 모델을 제시했다. 하지만 아트 인 시티는 공공미술 작품의 지속성과 사후관리, 주민과의 참여 방식 등의 보완해야 할 문제점들이 지적되었다.
4. 안양공공예술프로젝트(Anyang Public Art Project)는 2005년부터 3년마다 미술, 건축, 디자인 등 다양한 예술분야를 활용하여 안양의 지역적 특성과 도시 환경에 생명력을 불어넣는 국내 유일의 국제 공공예술 행사이다. 안양공공예술프로젝트는 도심 환경 개선에서부터 조형물, 시민과 관객이 소통하고 직접 참여하는 프로그램에 이르기까지 다양한 형태로 추진하고 있다.

'아트 인 시티'나 '안양공공예술프로젝트'보다 정부 주도에 의한 공공미술 프로젝트이지만 좀 더 수잔 레이시의 담론에 보다 가깝게 해석하고, 한국적인 공공미술의 담론을 구축하려고 하는 것이 2009년에 시작된 〈마을미술 프로젝트〉라고 할 수 있다. 2009년도의 마을미술 프로젝트5)는 '아트 인 시티'나 '안양공공예술프로젝트'와 같이 정부 주도에 의한 공공미술로서 '지역공동체의 참여와 소통'을 기반으로 하고 있고 있지만 프로젝트의 목적은 '기획자'나 '예술가'에게 있는 것이 아니라 '생활 속의 예술'과 '장소 특수성'이라는 지역의 특성에 맞추어 공공미술 작품을 제작함으로써 지역 주민들의 호응을 이끌어 내었다.

〈마을미술 프로젝트〉의 '지역주민'의 참여와 '장소 특수성'의 개념은 프로젝트의 경험이 축적될수록 그 의미가 보다 확장되어 있었다. '장소 특수성'이라는 개념은 2013년도의 마을미술 프로젝트에서 지역 주민들의 삶과 역사, 문화의 개념으로 확장하여 공공미술 작품을 제작하고자 하였다. 하지만 〈마을미술 프로젝트〉의 사업에 지역 주민들의 삶과 역사와 문화를 미학적 가치를 지닌 공공미술 작품으로 담아낸다는 것은 "정부 지원 프로젝트의 경우 1년 단위로 사업이 이루어지는데 실제 현장에서 사업이 진행되는 것은 불과 서너 달에 지나지 않는다. 실제로 작품 제작 기간 이외에도 지역민을 만나고 지역의 성격을 파악하고 실천 계획을 수립하는 데에도 적잖은 시간이 요구된다."6)고 말하고 있는 것처럼 쉽지 않은 일이다.

정부의 위임을 받은 기획자와 작가들이 지역 주민들의 삶과 사회, 역사를

5. 마을미술 프로젝트는 문화체육관광부의 지원을 통해 2009년도부터 현재까지 아트 인 시티의 문제점들을 보완하여 전국적으로 실행하고 있는 공공미술 프로젝트이다. 초기에는 마을미술프로젝트 추진위원회를 통해 공공미술 프로젝트가 전국적으로 진행되고 있으나 2017부터 재단법인 아름다운 맵이 설립되어 공공미술 프로젝트가 진행되고 있다.
6. 김이순, 이념을 위한 공공미술에서 공존을 위한 공공미술로-한국 공공미술의 패러다임의 변화, 현대미술학회, 2014, p.54.

반영하고, 미학적 가치를 지닌 공공미술 작품으로 제작한다는 것은 최소한 이나마 그 지역의 봄, 여름, 가을, 겨울의 지리적 특성과 기후를 체험하고 그 계절에 맞춰 적응하며 살아가는 지역 주민들의 내밀한 삶의 이야기들을, 그리고 거리 어귀와 골목, 담벼락 사이로 하나하나 쌓인 동네의 역사와 삶의 방식들을 유추해보는 것이리라. 이렇듯 〈마을미술 프로젝트〉가 실행하고 있는 공공미술의 개념을 국내에서 실행하는 것도 쉽지 않은데 KF가 언어와 기후, 문화가 전혀 다른 나라에서 실행하였다는 것은 차라리 무모한 도전이었다고 할 수 있다. KF는 베트남에서 2016~2018년에 걸쳐 3개의 프로젝트를 진행하였다. 2개의 프로젝트는 한국의 작가들과 진행하였으며, 1개의 프로젝트는 한-베 작가들과 함께 진행하였다.

KF가 처음 시행한 프로젝트 장소는 다낭에서 지도상으로 조금 아래쪽에 위치한, 차로는 한 시간 반가량 걸리는 땀타잉이라는 어촌지역이었다. 땀타잉 인민위원회가 전폭적으로 지원을 한다고 하여도 땀타잉 인민위원회와 마을 주민들은 공공미술 프로젝트가 무엇인지 생소하기에 KF 담당자들과 한국의 작가들이 처음에 자신의 담벼락에 벽화를 그려놓는다고 했을 때 어리둥절했을 것이다. 마을 주민들은 그것이 마을의 발전에 무슨 도움이 되는지. 그리고 KF 담당자들도 그러한 마을주민들의 반응에 공공미술 프로젝트가 성공을 할 수 있을지 내심 반신반의했을 것이다.

6월의 평균 40도가 웃도는 땀타잉의 기후에도 아랑곳하지 않고 작가들이 땀을 흘리며 자신의 담벼락에 자신의 얼굴과 자신의 가족들의 얼굴들, 그리고 이웃 주민들의 얼굴들을 동네 어촌의 풍경과 함께 하나하나 채워나가자

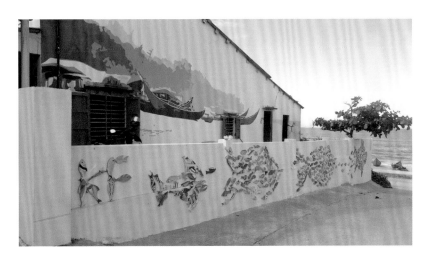

바다로 가는 물고기

마을 주민들은 동네 풍경이 전과는 달리 조금씩 변해가는 것을 눈으로 실감하기 시작하며, 신이 나서 한국 작가들을 도와 벽화를 완성했을 장면이 마을미술 프로젝트를 실행했을 때의 기억과 함께 눈에 선명하게 다가온다.

땀타잉의 어촌은 2016년도 공공미술을 제작하는 과정에서 마을 주민들의 열렬한 호응을 받았으며, 베트남의 수많은 언론과 방송을 통해 취재됨으로써 땀타잉의 공공미술 작품들은 베트남의 국내 여행자들은 물론 해외여행자들에게 알려지게 되었다. 또한 땀타잉 어촌 주변의 해변 모래사장들은 이국적인 풍경을 자아내고 있어 땀타잉의 마을벽화로 인해 그곳을 여행하는 관광객들에게 여름의 피서지로 점차 주목 받게 되었다. 그래서인지 땀타잉

마을은 프로젝트 이후 카페도 생기고 마을 어귀에는 숙박시설인 호텔도 지어지기 시작했다. 그리고 마을 주민들은 자신들의 벽에 그려진 벽화들을 마치 자신의 재산과 같이 애지중지하였다. 베트남 벽화사업에 참여했던 관계자들이 느낀 그 힘든 시간의 피로를 한순간에 씻어준 것은 아마도 땀타잉 벽화 마을이 '2017 아시아 도시 경관상'[7]을 수상하게 되었다는 소식을 듣는 순간이었을 것이다.

KF는 2017년의 호안끼엠 풍흥벽화거리 조성 프로젝트도 2016년의 땀타잉 프로젝트와 비교했을 때, 행정적인 진행 과정이나 참여 작가들이 다르긴 해도 그리 어렵지 않을 것이라고 예상했을 것이다. 하지만 6월에 시작할 예정이었으나, 10월 말에 시작할 수 있었던 것에서 볼 수 있듯이 호안끼엠 프로젝트의 상황은 그리 녹록하지 않았다. 하노이의 호안끼엠 프로젝트가 시행되는 롱비엔 철교 다리 밑의 굴다리는 하노이 시민들에게는 유적지와 같은 곳이라 호안끼엠 인민위원회, 하노이 인민위원회 등 문화위원들의 승인을 받아야 했다. 베트남 작가들은 호안끼엠 인민위원회의 제안을 받아 호안끼엠 프로젝트에 참여하였지만, 사실상 무보수로 참여하며 작품의 예술성을 대중들에게 선보이는 기회라 생각했다. 그래서인지 동 프로젝트에 자신들이 설치할 공공미술 작품들을 문화위원들의 사전 승인을 받아야 한다는 것에 반대하였다. 그래서 유엔해비타트 베트남사무소의 응우옌 꽝(Nguyen Quang) 소장은 베트남 작가들에게 공공미술 작품의 설치를 진행하기에 앞서 2017년 10월에 유엔 그린 원 하우스에서 전시를 개최하여 시민들과 전문가들에게 동의를 얻어 설치하자고 제안을 하였다. 베트남 작가들의 작품은 전시를 통해 시

7. 유엔해비타트 후쿠오카 본부, 아시아 해비타트 협회, 아시아 경관 디자인 협회 및 후쿠오카 아시아 도시연구소 등이 2010년부터 매년 시상해오고 있는 경관에 관한 국제상

민과 전문가들의 적극적인 지지를 받고 문화위원회의 승인을 받았고, 2017년 10월 말에 한국 작가와 함께 공공미술 작품을 제작하게 되었다.

그리고 베트남 작가들은 시민들의 적극적인 지지를 받으며, 호안끼엠 풍흥로의 사회, 문화, 역사에 대한 자신들의 생각을 공공미술을 통해 표현하려고 하였다. 베트남 작가들의 사회적 상황과 미술 환경은 수잔 레이시의 담론을 빌어 해석해보면 베트남 사회에서는 소수자에 해당하는 것이며, 중앙인민위원회의 문화위원들은 대다수에 속하는 것이라 할 수 있다. 그렇기에 베트남 작가들이 설치하고자 한 공공미술의 작품도 KF가 진행하고자 한 공공미술의 개념에 정확히 부합한 것이라 할 수 있다.

2017년에 시작한 호안끼엠 프로젝트는 2018년에 성공적으로 완료되어 하노이를 여행하는 베트남의 여행자들에게나 해외여행자들에게 하나의 명물이 되어가고 있다. 국내의 공공미술 프로젝트를 통해서는 결코 알 수 없었을 점을 꽝 소장과의 인터뷰를 통해서 알게 되었다. 꽝 소장은 인터뷰에서 '베트남 문화위원들을 거치지 않고 한국 작가들이 자유롭게 베트남 사회, 역사, 문화에 대해 표현한 공공미술 작품'을 볼 수 없어 아쉽다고 하였다. 이는 마찬가지로 풍흥벽화거리 작품에 베트남 작가들이 한국의 사회, 역사, 문화에 대해 표현한 공공미술을 보지 못한 것 또한 아쉬운 점이라 할 수 있다. 호안끼엠 프로젝트는 한-베 양국 간의 우호를 증진했다는 점, 그리고 한국과 베트남 작가들을 통해 서로의 문화를 보다 깊이 이해할 수 있는 통로를 연결하였다는 점에서 그 의의를 찾을 수 있다.

KF도 아마 몰랐을 것이다. 프로젝트가 이렇게 오래 지속될 줄을. 프로젝트가 진행되는 동안에 KF의 담당자들도 거의 모두 새로운 얼굴로 바뀌었다. 3~4년이란 시간은 길지도 않지만 그렇다고 짧은 시간은 아니다. KF가 프로젝트를 시작하고자 한 계기는 무엇이며, 오랜 시간 동안 프로젝트를 지속하게 한 원동력은 무엇이었을까?

프로젝트는 박경철 당시 KF 하노이사무소장의 기획안에서 시작하였다. 그것은 베트남의 낙후된 농촌 지역을 '동피랑 마을 벽화'와 같이 관광명소로 탈바꿈시키고자 한 것이었다. 공공미술 프로젝트에 참여해 본 미술 관련 전문가라면, 박경철 소장의 기획이 얼마나 어려운 일인지를 잘 알것이다.

'일상의 삶 속의 예술'은 현대미술의 첨예한 화두이며, 그 전위에 있는 것 중에 하나가 공공미술이다. 공공미술을 통해 국내에서 유명한 관광명소로 알려진 것은 통영의 '동피랑 마을 벽화'와 부산의 '감천마을 벽화'이다. 하지만 통영의 '동피랑 마을 벽화'와 부산의 '감천마을 벽화'는 진행 과정과 성격이 다르다. 통영의 '동피랑 마을 벽화'는 시민단체가 자발적으로 진행한 공공미술 프로젝트이지만, 부산의 '감천마을 벽화'는 지자체의 지원을 통해 예술 단체들이 참여하여 성공한 공공미술 프로젝트이다.

국내에서 정부와 지자체의 지원을 통해 끊임없이 공공미술 프로젝트를 진행시키고 있지만 공공미술을 통해 부산의 '감천마을 벽화'와 같이 유명한 관광명소가 되는 것은 거의 불가능하다. KF 베트남 벽

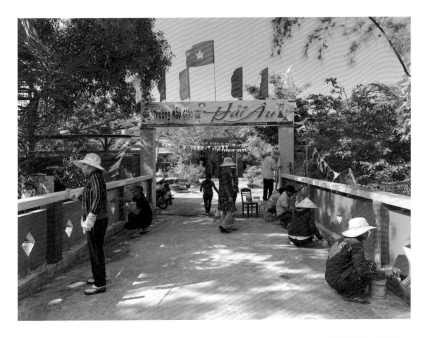

화사업이 시행된 장소는 모두 유명한 관광명소가 되었다. 특히 1차 프로젝트인 땀타잉 벽화마을은 국내에서는 '동피랑 마을'로 알려졌으며, 호안끼엠 풍흥벽화거리는 하노이를 여행하는 관광객들에게 하노이의 관광 코스 중의 하나로 소개되고 있다.

 KF는 어떻게 국내에서도 성공하기 힘든 공공미술 프로젝트를 국제교류를 통해 베트남에서 성공적으로 이끌어 낼 수 있었을까. 그것은 KF가 프로젝트가 지닌 최초의 동기와 의미를 그대로 유지하면서 전문적으로 진행할 수 있

담장 도색을 하고 있는
땀타잉의
유치원 교사들

도록 지원하는 조직적이고 유기적인 행정 시스템을 지니고 있기 때문이었다. 또한 베트남 관계자들의 관심을 이끌어내는 한편 기획 회의 과정에서 제안하는 베트남의 추진방안을 적극 수용하여 진행하고 있음을 알 수 있다.

박경철 소장이 제안한 초기의 기획안은 '달동네도 가꾸면 아름답다.'는 통영의 '동피랑 마을'을 모델로 하여 한국과 베트남 미술인, 대학생, 어린이들의 공동작업으로 사업을 추진하자는 것이었다.

박경철 소장이 제안한 초기 기획안은 2016년도 말에 성과물을 발표하는 것으로 되어 있다. 하지만 이후 베트남 관계자와 회의를 한 자료들을 보면, 초기 기획안은 변경되어 진행되고 있다.

무엇보다 박경철 소장이 제안한 초기 기획안은 KF 본부의 지원을 받고 있다. 본부의 지원을 받은 기획안은 '미화 작업'이 아닌 국내의 공공미술에서 전문적으로 진행되는 용어인 '공동체 미술'로 변경하여 사용하고 있으며, 베트남의 현지 상황에 적합한 공공미술을 진행하기 위해 초기 기획안을 보완하여 한-베 공동체미술교류 워크숍을 개최하기로 한 점에 주목할 필요가 있다.

한-베 공동체미술교류 워크숍은 KF와 유엔해비타트, 베트남 도시 포럼 (Vietnam Urban Forum)의 주최로 2015년 9월 4일에 베트남의 대우호텔 Gardenia(1층)에서 한국 공공미술의 개념과 진행 사례 및 베트남의 공공미술 사례들을 발표[8]하고, KF가 구상하는 공공미술의 계획을 토론하는 방식으로 진행되었으며, 발표와 토론을 통해 공공미술의 개념적 차이와 KF가 베트남에서 진행하고자 하는 공공미술의 방식을 인식할 수 있는 계기를 마련

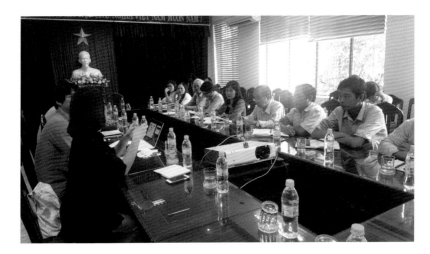

하고 있다.

 KF가 진행하고자 하는 공공미술의 방식을 이해시키고
자 하는 노력은 하노이에서 개최한 한-베 공동체미술교류
워크숍에서 그치는 것이 아니라 후보도시인 땀끼시가 주
도하는 생태문화관광워크숍을 통해서도 지속하고 있다.
박경철 소장은 동 워크숍을 통해 KF가 추진하고자 하는
공공미술의 방식을 땀끼시의 관계자들에게 소개하고 있

땀타잉 벽화마을
확장 사업을 논의하는
KF와 땀끼시
인민위원회 관계자들

8. 워크숍의 발표자와 토론자, 참석자들은 다음과 같다.

 발표
 – 조관용(미술과 담론 편집장): 공동체 미술 개념 및 국내 사례 소개
 – 김귀곤(IUTC(International Urban Training Center)소장):
 IUTC의 강원도 벽화마을 프로젝트 소개, 수원시
 – 권혁도(수원시 팀장): 수원시 '마을르네상스' 프로젝트
 – Think Playground(베트남 미술그룹): 하노이시 벽화 꾸미기 프로젝트 소개
 – 응우엔 투 투이(베트남 작가): 베트남 공공장소 개선을 위한 예술 프로젝트 사례
 토론
 – 박경철 소장 : KF 구상 소개
 – 질의 및 응답(발표자, 베트남 지방정부 관계자 및 미술인): 실천방안 및 문제점, 협력 방안의 논의
 참석자
 –주요인사: 전대주 베트남 대사, 건설부 판 티 마이 린 차관, 도시개발국 도 베엣 치엔 국장,
 수원시 도시계획 상임기획단 김민수 단장
 –베트남 지방정부 관계자: 하노이, 호치민시, 땀끼, 뀌농, 비엣 트리, 흥옌, 하이 듀옹, 다낭 등

1

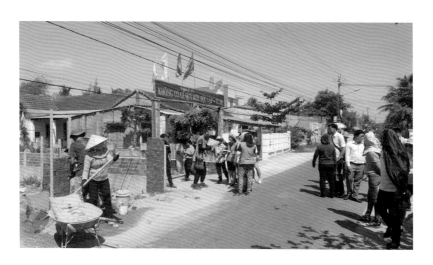

현지 작가, 미술교사들
에게 작업 구역과 작업
방법 설명

으며, 공공미술의 발표와 함께 후보도시인 땀끼시의 벽화
마을 답사와 다낭 외대의 한국어과 교수들과의 회의를 통
해 후보 예정지의 진행 상태를 점검하고 있다.

　KF 베트남 벽화사업은 KF가 하노이사무소뿐만이 아
니라 본부와의 공조를 통해 1차 베트남 후보대상지 관계
자들과 회의하고 협의하는 과정들과 준비 과정들에 있어
서 끊임없이 유기적인 행정시스템을 통해 진행하고 있다
는 점이 무엇보다 중요하다. 1차 프로젝트의 경우, 사전
에 한국의 벽화 전문가가 땀끼시를 방문하고, 땀끼시 관
계자들과 벽화 디자인 시안, 벽과 담장의 청소, 고압 세
척기 구입 방법 등 상세한 부분을 협의하며 준비하였다.

　KF 베트남 벽화사업의 목적은 단순한 환경미화가 아니

땀타잉 마을
벽화사업 아카이브관

라 공공미술을 통해 마을의 경제적 활동을 증진시키는 데
에 있었다. 박경철 소장이 KF 본부에 제출한 땀타잉 벽화
마을 성과보고에 따르면, "벽화마을 방문자 수(휴가철 관
광객 하루 600명, 주말 1천 명, 휴가철 이후 400~500명)
가 증가하고, 마을주민 관광 서비스 사업(벽화 사업 이전
은 음료수 판매점 3개, 현재 오토바이 주차장 13곳, 음료
수 판매점 21개, 식당 7개, 술집 1개)이 활발해졌다.

　2차 KF 베트남 벽화사업은 베트남의 수도인 하노이에서
시행되었으며, 한-베 교류의 성격에 맞게 한국 작가뿐만
아니라 베트남 작가들이 공동으로 진행하였다는 점에서 1
차 프로젝트와는 다른 진행 과정을 보이고 있다.

　2차 프로젝트는 2016년 12월, KF 관계자와 유엔해비

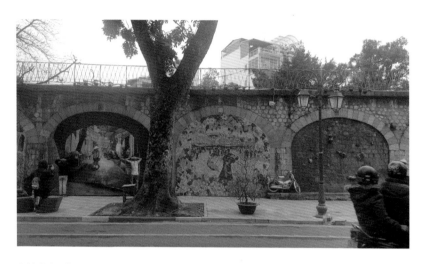

호안끼엠 풍흥벽화거리

타트가 함께 호안끼엠 풍흥로를 답사하면서 본격적으로 논의되었다.

"KF는 베트남 측의 미술 작가 선정 등 여러 사안에 있어 베트남 측을 존중하며, 협력해야 한다"는 입장을 견지하였다.

2차 프로젝트를 추진하기 위해, 1차와 달리, 호안끼엠 인민위원회, 하노이 인민위원회, 교통부, 문화부, 구시가지 관리위원회 등 협의해야 할 기관이 많았다.

특히 작품을 설치하기에 앞서 관계기관들의 승인을 받아야 한다는 점에, 베트남 작가들이 반발하자 유엔해비타트 꽝소장은 유엔 그린 원 하우스에서의 벽화디자인 시안 발표를 제안하였다.

　1차 프로젝트가 끝나고 땀끼 인민위원회는 벽화마을의 확장사업을 지속적으로 요청하였다. 이에 KF는 땀끼시, 땀타잉 관계자들과 세부적인 내용을 협의하였다.

　KF가 베트남 벽화사업을 오랫동안 지속시킬 수 있었던 원동력은 현장 실무자의 제안을 전문적으로 진행할 수 있는 유기적인 행정 시스템을 항시 유지하고, 프로젝트의 동기와 의미는 지키면서도 상대국의 의견을 존중하며, 협력하는 자세를 고수하는 데에 있었다.

오래전 마을은 공동체(community, 共同體)였다. 특정한 지역에 살며 이해관계를 공유하는 사람들의 집단이다. 다시 말해 대부분 옆집으로 불리는 지리적 위치에서 태어났고, 숟가락과 젓가락의 수를 파악할 만큼의 밀접한 경제 관계를 맺었다. 그러나 시대마다 새로운 명제는 반드시 등장한다. 산업구조의 변화로 도시의 영역이 확대되고 상대적으로 낙후된 마을은 자본의 기준에서 쇠퇴의 수순을 밟게 된다. 이 과정에서 마을과 공동체의 개념 역시 다시 정의, 명명되고 있다. 14세기 '공통된 사람들'을 지칭한 공동체는 18세기에 들어 '특정 구역에 사는 이해관계 공동체'를 일컫는 개념으로 사용되었다. 나아가 1980년대와 90년대에는 연구자들이 확연하게 지역을 넘어 젠더, 민족 집단 등의 공동체 까지 그 범주를 넓혔다. 이제 우리는 일명 베드타운(bed town)이라 불리는 곳을 마을 혹은 공동체로 인식하진 않는다. 마을 공동체는 자생적으로 태어났고 그 의미와 해석은 크고 넓게 성장했다. 그리고 노화와 쇠락을 거쳐 다시 그다음 수순을 밟는다. 마치 살아 있는 생물처럼. KF 베트남 벽화사업이라는 생태계에서 한국의 마을공동체 미술은 성숙한 경험치를 보유한 완숙의 그것이라면, 베트남은 이제 모든 것을 배우고 알고 싶은 신생의 생태환경을 가진다. 약술해보았듯 마을 공동체의 생애주기는 당연히 그 속한 사회의 구조마다 속도가 다르다. 그래서 먼저 겪은 누군가가 뒤에 오는 누군가에게 이로운 점과 조심할 점을 나누고 공유할 수 있는 선험의 중요성을 공감할 기회를 부여받는다.

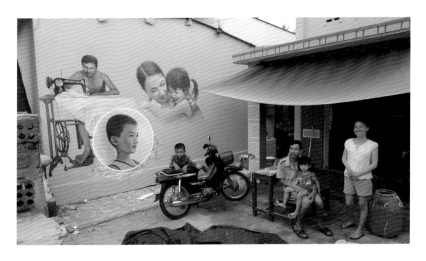

마을미술, 공공미술의 정체성

땀타잉 벽화마을의 초입,
다다네 가족

 예술의 여러 갈래 중 '미술'만큼 개인적 행위는 없다. 그
런데 '공공'은 사회 공통의 관심사를 통합적 가치로 끌어
내는 것을 상징한다.[9] 상반되는 개념으로 보이는 이 두 가
치는 대립이 아닌 양립되어야만 현대사회의 여러 당면 과
제를 해결할 수 있는 치트키(Cheat Key)[10]의 역할이 가
능해진다. 현대의 당면과제는 수없이 많다. 그러나 지금
은 미술과 공동체에 집중하기로 한다. 산업화로 인해 도태
된 마을은 낙후된다. 낙후된 장소는 활력을 잃는다. 그러
나 아직 구성원은 잔존하고 있다. 그들의 생태환경 중 가
장 체험 온도가 낮은 부분은 바로 문화·예술이다. 향유라

9. 미술과 공공의 단편적 정의다. 두 단어는 한마디로 규정하기에는 매우 복잡하다.
10. 또는 치트 코드 (Cheat Code). 소프트웨어나 하드웨어의 매뉴얼에 없는 방법으
　로 조작하는 것. 게임 진행 중에 더 이상 진행이 불가능할 때 일종의 속임수로 사
　용하는 방법이나 최근에는 만능해결사의 의미로 많이 사용된다.

1

는 단어는 다른 자본과 함께 잠식되어 버린다. 아이러니하게도 이를 타파하는 방법은 예술을 활용하는 방법이다. 생계를 우선시하는 자본의 사회에서 가장 나중으로 밀려야 할 예술이란 코드를 먼저 사용하면 역으로 마을과 공동체가 활기를 되찾는 역변이 일어난다.

원리는 생각보다 간단하다. 공공미술은 일반적으로 대중에게 공개된 장소에 설치 및 전시되는 작품을 말한다. 미술관이라는 공간에서 벗어난 공공미술은 필연적으로 장소와 관계를 맺는다. 이러한 의미에서 공공미술은 장소 특정적 예술(site-specific art)이 된다. 마을의 장소에 의해 역사와 문화, 기능이 이미 규정되고(site-determined), 장소에 따라 지향할 수 있는 지점의 한계가 태생적으로 작용된다(site-oriented). 결국 공공미술은 장소에서 시작하여 관계되는 모든 마을 공동체의 당면과제와 맞닿아있다. 그렇기 때문에 단순한 문화, 예술을 넘어 사회와 정치, 경제적인 담론과도 결부되는 속성을 갖는다. 이러한 일반, 보편적인 예술과의 다른 태생적 이유로 물질적인 작품 결과물의 가치나 평가보다는 예술행위 과정 자체를 공공미술의 한 형태로 보는 '새로운 장르의 공공미술(New Genre Public Art)'의 단계로 발전되어 왔다. 낱개 작품의 가치를 결정짓는 시각적 아름다움, 작품의 원본성, 보존의 영구성, 시대성의 반영 등의 미학적 담론보다 누가, 왜, 어떻게, 함께, 자발적과 같은 단어의 가치와 과정이 더 중요한 계량의 법칙으로 드러나는 것이다. 결국 공공미술의 정체성은 장소에 대한 재인식과 관계 맺기로 귀결된다.[11]

11. 金소라, 李炳敏「공공미술을 통한 지역재생 연구- 마을미술 프로젝트를 중심으로」, 『국제지역연구』 제20권 4호(2016), pp. 205-225 참조 및 인용

KF 베트남 벽화사업 : Art for a Better Community

땀타잉 마을의 풍경

한국의 벽화를 보고 베트남의 어촌마을에서 벌어진 '장소 만들기' 프로젝트는 마을 구성원을 중심에 두고 문화와 예술, 생태 등 지역성과 관련된 모든 것들이 유의미하게 연결되었다. 좀 더 나은 소통과 관계, 마을의 활력을 예술을 통해 모색하고자 한 본 프로젝트의 기치인 'Art for a Better Community'는 현실과 이상, 양쪽을 모두 충족시킨 명제다.

베트남 땀끼시 땀타잉 현 2개 마을인 트엉타잉, 쫑타잉의 100여 가구를 중심으로 이루어진 이 프로젝트는 잘 정비된 100여 가구 담벼락에 예쁜 그림을 그리고 오면 그만인 사업이 아니었다. 사업 준비를 위해 땀타잉 마을을 방문한 KF와 이강준 벽화감독은 마을 재생과 정비를 우선으로 프로젝트 기반을 잡았다. 낙후된 담벼락과 가옥은 장식이 문제가 아니었다. 마을과 마을 사람들을 위한 현실적 안전과 보강 작업은 마을 미술의 가장 핵심이자 기본인 공동체성과 동감과 공감을 확보하는데 성공했다. 예술 이전에 현실, 현실 속의 마을과 사람을 읽어내는 행위가 예술을 통한 더 나은 소통의 공간이라는 전모를 담아내는 그릇의 역할을 수행하는 수순이었다.

　벽화작업을 위해 투입된 한국 작가와 한국과 베트남의 대학생 봉사단은 그래서 붓보다 고압 세척기를 먼저 들었다. 마을 담벼락과 마을 청소를 먼저 시작했다. 땀끼시 땀타잉 마을 벽화 사업은 한국에서 공수된 세척기가 먼저 역할을 충분히 실행했다. 짐작건대 아마도 이 시간을 통해 마을 사람들은 이 사업의 진정성을 먼저 몸으로, 눈으로 느꼈을 것이다. 행위 이전에 마음은 마을 공동체를 향하고 있었고 결과보다는 과정을, 과정 중에서도 가장 눈에 보이지 않는 작업을 선행하는 프로젝트의 진심을 사람들이 소통으로 받아들였을 확률이 높다. 마을미술은 이렇게 지역에 거주하는 사람들과 먼저 교감을 획득해야 제대로 된 결과치에 도달할 수 있다. 계량적인 '대형, 중형 벽화 몇 점이 그려졌다.' 이전에 마을 사람들 모두가 함께 했다는 과정의 비계량이 포함

되어야 프로젝트의 명분과 마을의 지역성을 이해한 마을
공동체 윤리까지도 가져가며 작업이 가능해진다.

땀타잉 마을의 풍경

 정비를 마친 마을은 담벼락과 가옥 채색 중심으로 진행
하고, 벽화작업은 쭝타잉 지역 위주로 진행되었다. 벽화작
업은 대형벽화 4~5점, 중형벽화 4~5점을 중심으로 주민
들과 함께하는 담장 오브제 작업 등 역할을 분담하여 진
행되었다. 본인의 집 담벼락을 채색하는 마을 사람과 한국
에서 파견된 작가군단. 기획디자인과 프로젝트 진행, 봉
사단 참여프로그램 진행은 KF와 베트남의 여러 단체가
함께 만들어갔다.

1

보편적 마을 벽화 사업의 수순이라고 생각되는 행태를 나열하는 이유는 사실 그 진행 현장의 면면에선 교과서적 이야기처럼 잘 이루어지지 않는 이야기이기 때문이다. 마을 사람들의 동의를 얻지 못한 마을미술프로젝트는 결과와 상관없이 알맹이는 없는 공허한 색들의 향연으로 머물기 쉽다. 그러나 전술(前述)했듯이 미술 전에 마을을, 예술 전에 공동체를 먼저 실행한 본 프로젝트는 이론과 현실이 이상적으로 융합된 좋은 선례의 프로젝트가 되었다. 특히 바다와 강을 사이에 끼고 있는 작은 어촌 마을에서 어떤 물고기가 많이 잡히고, 어떤 모양의 배를 손질하고 어떤 동물과 함께 살고 있는지 현실과 예술이 함께 만난 다양한 내용의 벽화들은 단순한 물고기와 바닷가 모양의 벽화로 끝나지 않았다. 마을에서 태어나서 노년이 된 어부의 얼굴과 재봉틀로 소소한 물건들을 만드는 가족의 첫 가족사진이 되기도 하고 얼마 전에 태어나온 동네 귀여움을 독차지하는 강아지의 초상과 포토존에서 빠질 수 없는 날개와 풍선이 마을 사람들과 KF의 합의로 하나둘 완성되어 갔다.

가장 일반적인 의미의 공공미술(public art, 公共美術)은 단순히 지역사회를 위해 제작되고 지역사회가 소유하는 미술을 말한다. 문화를 통해 낙후된 지역에 활기를 불어넣는 것이 목적이다. 그러나 제도적으로 시행된 공공미술은 단발적인 행사에 그치거나, 규격화되고 획일화된 모습을 보이고 있는 아쉬운 선례가 있어 이러한 문제점의 보완정책으로 등장한 마을미술 프로젝트는 마을의 자산을 활용하고, 주민의 예술적 행위를 주된 요소로 삼는다. 이를 통하여 지역 정체성이 강화되고, 공동체성을 회복하게 되는 것이 해결책이

자 애초에 마련된 프로젝트의 의의다. 마을미술 프로젝트는 특히, 마을의 장소적 특성인 마을의 자연환경과 마을의 구조적 특징, 주민의 삶과 기억 등과 같은 무형의 것을 조형물, 벽화, 커뮤니티 아트, 공간 및 유휴지 활용과 같은 유형의 형태로 재탄생시킨다. KF의 베트남 벽화사업은 지역정체성이 강화되고, 공동체성이 회복하는 등의 효과를 낳고 있으며, 이를 계기로 다른 사업이나 정책으로 그 범위가 확장되어 경제 활성화의 움직임이 나타나는 긍정적 결과를 도출했다. 이는 공공미술이 지역 재생의 원동력으로 작용하는 것이라고 볼 수 있다. 마을미술 프로젝트를 계기로 삼아 좀 더 낮은 소통의 창구 역할을 충분히 수행한 것이다.

2장

땀타잉 어촌의 삶과 문화

낡고 낮은 마을 담장에서 피는 꽃이 더 크고 아름답다.

 해안을 따라 자리 잡은 3개의 마을이 연속된 이곳을 방문하기 전 우리는 모두 지중해의 아름다운 해안마을을 그렸는지도 모른다. 휴양지 다낭에서 차로 약 1시간 넘게 이동해야 닿을 수 있는 이곳은 관광과는 전혀 무관한 작은 어촌 마을이었다. 흰색 모래밭의 해안은 폭이 좁고 생계형 고기잡이배가 몇 척 있다. 무더운 날씨 덕에 낮 시간에는 마을 사람을 좀처럼 만나기 힘들다. 이른 새벽과 해 질 녘부터 마을 사람들은 각자의 생의 공간에서 배와 그물을 수리하는 느슨한 일상을 보여 준다. 음료수와 생필품을 살 수 있는 작은 가게 3곳. 강아지 몇 마리를 제외하곤 특별한 풍경은 없다.

 마을은 길고 좁은 길을 사이에 두고 양쪽으로 약 3km 정도 이어져

벽화마을 안내판

집 담장을 칠하고 있는
땀타잉 주민

있다. 도로변에 바로 집들이 나열된 형식인데 대부분의 벽면이 바닷바람에 노출되어 손상이 심하다. 담장은 역시 낮게 구성되어 있고 난간(fence) 또한 해풍으로 인해 매우 낮은 데다가 낙후되었다. 마을의 가구들은 좁은 도로를 따라 밀집되어 있는데 한쪽은 해안가를 다른 쪽은 강을 끼고 있는 독특한 구조다. 문자로 된 설명을 따라 상상력을 발휘하면 독특하고 아름다울 것 같은 이곳의 현실적 정체는 생기 없고 낙후된 작은 어촌마을의 전형으로 인식되기 쉽다. 더구나 마을 벽화 프로젝트 현장 투입 시기의 무더위와 시간적 한계는 사전에 기획한 작업을 현장에서 얼마나 수행할 수 있을지에 대한 의구심을 들게 하는 동시에 철저한 준비에 대한 계획의 토대가 되었다. 마을 사람들

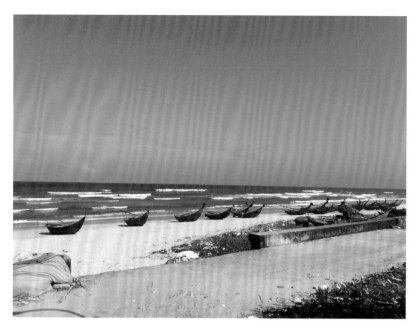

땀타잉 해안 풍경

이 얼마나 이 프로젝트에 자발적으로 참여하며 우리와 함께 할 수 있을까.

상상을 현실로 바꾸는 일. 예술의 가치다. 함께 할 때 발휘되는 더 큰 힘. 공동체 미술의 기능이다. 우리는 해안을 따라 자리 잡은 마을의 장점을 살려 지중해풍의 파스텔톤 색채작업이 매우 효과적일 것이라는 확신을 갖기로 한다. 마을의 일상적인 모습이 낡고 낙후된 것이 아닌 삶이고 현실이며, 모든 현실은 아름다운 가치로 환원되는

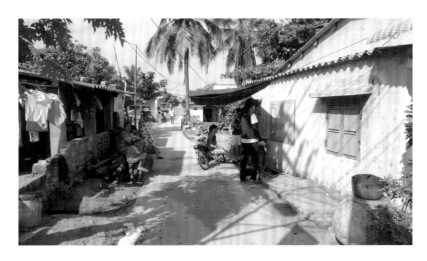

어린이처럼 성장할 가능성이 높다. 그리고 깨달았다. 마을의 일상적인 모습들이 매우 인상적이며 작품으로 활용할 가치가 매우 높다는 것을. 그리고 주변 관광지와 연계하고 새로운 시각적 볼거리를 제공하기 좋은 이곳을 색으로 정리하기로 한다. 다행히 벽화작업에 유리한 형태의 집들이 많고 해변으로 연결되는 오솔길과 작은 골목길이 둘레길과 연결하기 좋아 완성된 벽화마을은 향후 새로운 관광명소로 도약할 수 있을 것이다.

땀타잉 골목 풍경

개선된 땀타잉
가옥 담장들

현실이 된 마을

땀타잉 벽화마을 안내석이 붙었다.

Vietnam-Korea Joint Project,
"Art for a Better Community"

땀타잉 벽화마을은 KF와 땀끼시인민위원회의 공동작업으로 조성되었습니다. 마을 색채 계획과 벽화 디자인은 한국의 벽화미술가들이, 벽화 그리기를 위한 밑 작업과 담장 칠하기는 마을 주민 및 청년단, 한국과 베트남의 청년 자원봉사자들이 도왔습니다. 문화예술 마을로 거듭

난 땀타잉 벽화마을이 마을 주민과 방문객들의 사랑을 받
고, 한국과 베트남 간의 우호친선의 상징으로 기억되기
를 희망합니다.

한국 봉사단과
땀타잉 마을 청년단

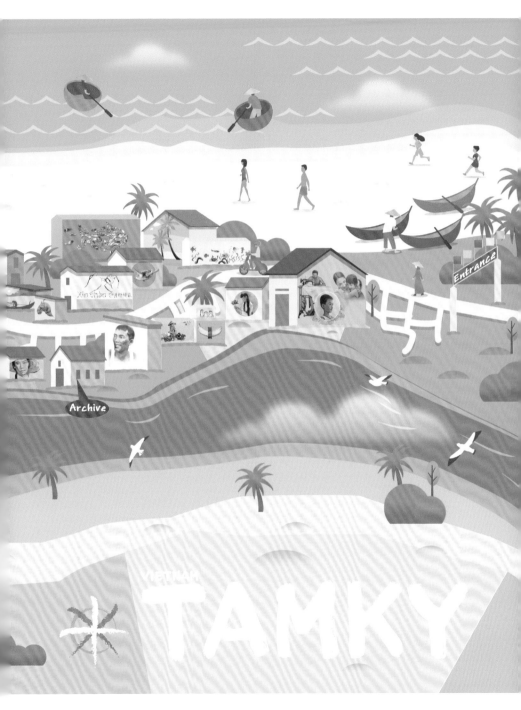

땀타잉 벽화를 통해 만난 마을과 문화 그리고 어촌풍경

영화 같은 삶을 꿈꾼다고 했던가. 그러나 일상은 영화보다 극적이고 치열하다. 다만 매일의 반복으로 자극 없는 슴슴한 날들은 짜릿한 무언가보다 지루하고 평범하다. 그러한 평범함을 벗어나기 위해 우리는 영화 같은 예술을 찾는다. 비극적 환경과 자극적인 사건들, 몽환적인 여유와 절대로 일어날 수 없는 기적의 공간을 말이다. 평범함은 비범함보다 결코 쉽거나 만만하지 않다는 것을 우리는 역사를 통해 배웠다. 먹고사는 생존의 문제부터 인간이 만든 가치를 두고 수많은 생명을 한낱 도구로 삼는 전쟁까지. 평범함은 특별하지 않아 사소한 것이 아니라 비범하지 않아 안전하고 평화로운 것이다.

공동체 마을 미술은 평범한 가치와 사소한 일상의 주인공이 되어야 한다. 땀타잉 마을의 벽화는 이렇게 만들어졌다. 낙후된 벽면을 깨끗이 청소하고 그 위에 새로운 희망을 담는 작업을 선별하는 일의 원칙 하나. 마을을 다시 담아내는 것이다. 늘 보아왔던 일상적인 모습을 색채로 환원하여 집집마다 색의 옷을 입히고, 일렬로 늘어선 가구를 색을 모아 조화롭고 따뜻한 풍경의 색으로 전염시킨다. 낱개이면서 하나인 마을처럼 서로 어우러지는 색의 집들은 더 예쁘거나 좀 섭섭한 도드라진 한 채는 없되 모두 진짜 특별한 가치를 지니게 된다. 너와 내가 분리되지 않는 땀타잉 마을과 닮은 색채다. 그래서 모두 남의 집 색을 탐하지 않고 각자의 담장을 칠하며 행복한 시간을 함께한다. 함께하되 내 것이 존재하는 문화, 땀타잉 마을의 삶의 모습이다.

일상, 살다 같은 그리다.

벽화마을의 전체적인 색채를 이렇게 조화와 특별의 융화로 잡아내었다면 집마다 담길 내용 역시 맥락과 명분이 균일해야 한다. 벽화의 내용은 마을의 일상적인 이야기로 주민이 주인공이고 주변의 모습이 소재가 된다.

공 차는 소년들

벽화 작업 공정 상 트엉타잉 지역은 문화센터와 주거지역을 칠하기로 한다. 주민들의 내 집 칠하기는 현장에서 현실적인 환경에 맞춰 진행되었다. 노루페인트가 지원해준 다채로운 페인트 덕분에 넉넉한 재료를 제공 받을 수 있었다. 마을 주민과의 협력 과정에 대해 우려했던 KF와 벽화팀 모두 완벽하게 성공적인 마을 공공미술의 실례를 경험한 시작점이기도 하였다.

2

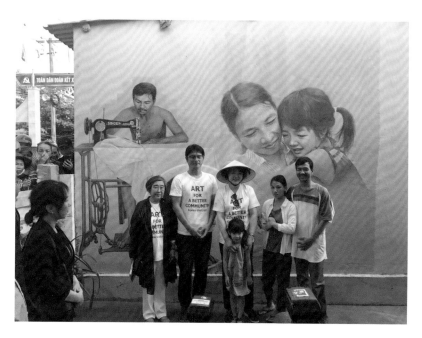

땀타잉 마을을
방문한 김정숙 여사
(2017. 11. 10.)

트엉타잉 주 대상지의 실제 작업일은 약 15~18일 정도 걸릴 것으로 예상되었다. 대형벽화 3~4점과 중형 5점, 소형 및 부조 등 다수의 작업과 담장과 난간 등을 작업하고 벤치와 이정표 등도 함께 작업 되었다.

땀타잉은 작은 어촌 마을이다. 대부분의 마을사람은 배에서 생계를 이어간다. 그렇기 때문에 매일 마주하는 일상의 풍경은 배를 고치는 모습이다. 배를 고치는 너무도 평범한 모습이 집 담벼락을 가득 채운다. 익숙한 풍경이 낯설어진다. 어색하게 낯설어지는 것이 아닌 커진 크기만

소녀와 벽화

큼이나 삶의 중요한 노동의 귀한 가치가 함께 커진다. 마찬가지로 해 질 녘 작은 고기잡이를 끝낸 어부들이 노를 저어 마을로 돌아오는 풍경도 담았다. 붉은 노을만큼 풍성한 생존이 밥상으로 환원될 것이다. 고개만 돌리면 보이던 풍경들이 담벼락이라는 대형 화면에 담기는 순간, 마을의 모든 주민들은 우리가 얼마나 아름다운 마을에서 함께! 살아가고 있는지를 확인하게 된다. 미술. 공동체 미술이 주는 힘이다. 나와 내 이웃의 실존과 가치를 예술을 통해 확인하는 과정이다.

마을은 살아있는 생물과 같다. 아이처럼 자라나고 성장한다. 자라나는 아이들의 모습은 밝음이다. 크게 웃고 높

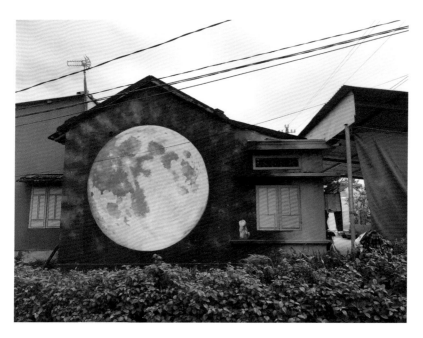

보름달과 토끼

이 뛴다. 땀타잉 아이들도 그러하다. 가벼운 옷차림으로 머리카락을 날리며 맨발로 공을 차는 아이들은 푸른 바다보다 푸르다. 공놀이에 끼지 못한 어린 소녀는 물고기가 있는 바다를 향해 조용한 미소를 띠며 시선을 나눠주고, 베트남 전통의상이 아오자이를 입은 소녀가 수줍게 웃으며 연꽃을 들고 있다. 아이들로 채워진 곳은 집 담벼락뿐이 아니었다. 집 앞 담장 위에 푸른 나뭇잎은 명랑한 소녀의 머리카락이 되기도 하고, 창틀에 앉아 풍선을 나눠주는 마음씨 좋을 것 같은 동네 형과 종이비행기를 날리는

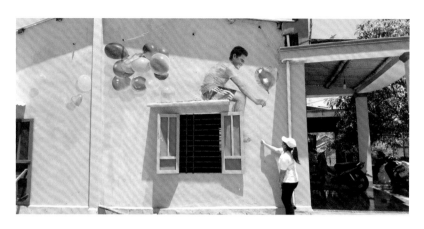

개구쟁이 친구 역시 벽화에 등장한다.

창틀에 앉아 풍선을
나눠주는 마음씨
좋은 동네 형

 아이들이 힘껏 뛰고 달릴 때 옆집 할머니는 기분 좋은 오
침 중이다. 홀로 사는 할머니의 오침을 깨울까 강아지 한
마리 조용히 담벼락 한 컨에 그려 넣는 벽화가 등장한다.
강아지처럼 친근한 동물인 바닷가 마을 땀타잉은 거북이
와 각종 물고기 역시 그림의 소재로 쓰였다. 특히 바닷길
로 나가는 골목에 작은 나무 조각 부조로 만들어진 물고
기들은 마을 사람 저마다 자신이 생각한 예쁜 물고기 모양
한 개씩 그리고 붙여 마치 마을에 처음 온 손님에게 바다
로 가는 길을 안내하는 듯한 인상을 준다.

 이처럼 이 프로젝트에는 벽화 외에 다른 구조물도 등장
한다. 아름다운 흰 모래의 해안을 감상할 수 있는 친절한

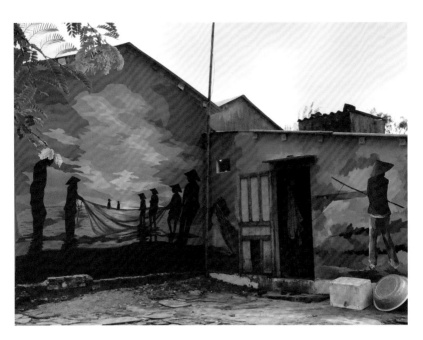

땀타잉 어촌 풍경

의자와 어디에서 사진을 찍으면 그 아름다운 바닷가가 가장 잘 나오는지 알려주는 액자 프레임의 포토존 형식의 구조물이 그렇다. 또한 이 모든 과정과 중간중간 벌어진 긍정의 사건들(김정숙 여사 방문 등)을 아카이빙 해 놓은 마을 회관까지 KF와 이강준공공디자인연구소는 마을 벽화 프로젝트의 어느 한 곳도 소홀하게 다루지 않았다.

베트남의 작은 마을과 한국의 KF가 힘을 합친 이곳에 또 다른 영웅이 등장한다. 바로 한-베의 연결고리를 더욱

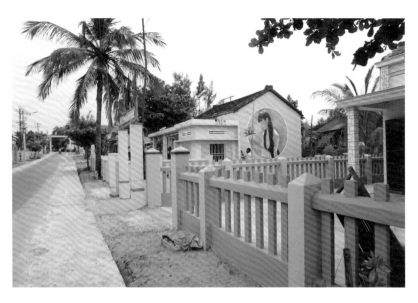

끈끈하게 조여 주는 박항서 감독이다. 사실적으로 묘사된 박항서 감독의 얼굴 옆에서는 뜨거운 열정과 에너지로 운동장을 뛰는 축구선수들의 모습이 있다. 작은 어촌마을에 부는 새로운 한류이자, 친밀한 교류의 흔적이다.

아오자이를 입은
연꽃 소녀

　익숙한 삶 속에 더 친근한 감성을 전해주는 것은 바로 실존 인물이 벽화에 등장한 경우다. 일명 '다다네 가족'이 그려진 집에서는 실제로 그곳에 살고 있는 다다네 가족들이 모두 등장한다. 재봉틀 일로 생계를 이어가는 귀가 안 들리는 장애를 가진 다다 아버지와 손이 불편하지

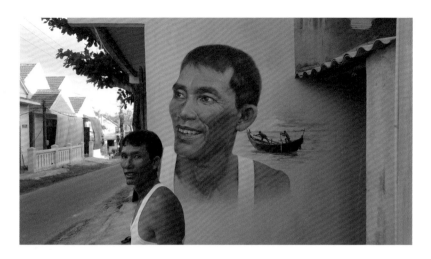

어부의 초상

만 건강하게 다다와 오빠를 돌보는 어머니, 그리고 귀여운 주인공 다다와 나중에 아버지의 제안으로 그려진 다다 오빠까지. '다다네 가족'의 벽화는 유일한 다다네 가족사진이기도 하다.

100여 가구 중 70여 개의 벽화 중 단연 랜드마크가 된 어부의 초상이 그려진 집에서는 실제 모델인 어부 버 응옥 리엠(Vo Ngoc Liem)씨가 살고 있다. 햇볕에 그을린 건강한 구릿빛 피부와 열심히 살아온 주름진 얼굴이 자신의 집을 가득 채운다. 건강하게 살아온 어부가 대표하는 마을의 일상이다.

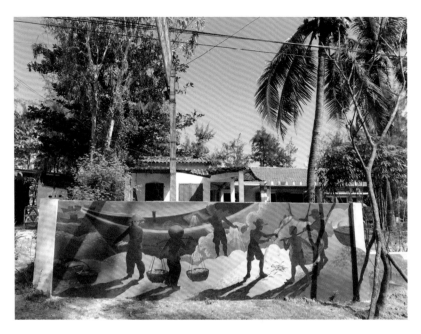

일상과 현실로 주변을 환기했다면 미술이라는 환상이 주
는 벽화도 주목해보자. 주 도로에서 벗어난 작은 골목 안
쪽에 조금 높은 담벼락을 가진 집은 낮에도 소원을 빌고
싶은 커다란 둥근 달이 그려져 있다. 그 옆자리엔 냉큼 뛰
어 들어가 사진 한 장 찍어야만 할 천사 날개가 함께 한다.
마을 주민과 새로 온 손님 모두에게 집주인이 내어준 포토
존 벽화인 셈이다. 환상은 사람을 행복하게 한다. 그래서
인지 강 쪽 방향 어르신 집에는 모자 쓴 토끼가 튤립을 들
고 하늘로 가는 계단 앞에서 환하게 웃고 있다. 어르신은

하늘로 가는 계단

자신의 집 벽화가 정말 좋다고 연신 자랑을 하신다. 유난히 푸른 풀과 바다가 하늘과 이어진 동화 속 집의 주인이 되었기에 가능한 행복이기도 하다.

마을미술, 공동체 미술은 결과물인 작품의 가치 평가보다 과정이 더 중요한 작업이라 이미 견지한 바 있다. 공동체 미술의 원론을 다시 꺼내어 든 이유는 벽화 중 뜬금없이 등장한 램프의 요정 지니의 모습이라든지, 출처가 모호하지만 분명 어디서 본 듯한 귀여운 이미지의 캐릭터들 때문이다. 이런 부류의 벽화들은 마을 사람들과 땜끼시 미술 교사들로 구성된 자원봉사자들이 함께 만들어낸 이미지들이다. 과정이 중요한 이 벽화의 경우 작은 낱장으로 이루어졌고 모두 한 장씩 그린 후 타일처럼 벽면에

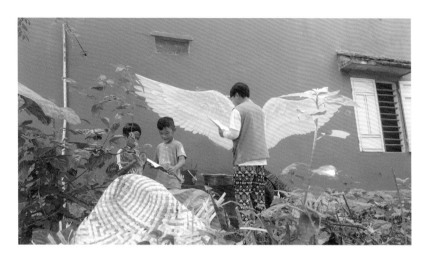

이어 붙이기도 했다. 작은 그림이 모여 큰 벽을 가득 메우고 그 속에 더 큰 이야기와 긍정의 에너지가 녹아있다. 그것이 글로벌 애니메이션이든 어디선 본 듯한 캐릭터든 출처보다 더 중요한 것은 모두, 함께 스스로 가꾼 마을 미술이라는 점이다.

스스로 함께 가꾼 벽화 속에는 한국에 대한 애정도 숨기지 않았다. 소년이 직접 캐릭터를 찾아 그린 한복 입은 도령과 아씨가 청사초롱을 들고 '안녕하세요'라는 인사말을 적었다. 학교에서 배운 한국어를 바탕으로 자신의 집에 직접 그린 벽화다. '땀끼'라고 한글로 적은 그림과 'I LOVE YOU'라고 쓴 문구들 모두 마을이 가지고 있는 순수하고 아름다운 동력을 드러내 준다.

땀타잉에서
만난 천사 날개

땀타잉 마을의 포토존

사실과 상상 모두 현실을 배경으로 탄생된 벽화들이다. 마을 사람들과 KF, 그리고 이강준 감독의 벽화팀이 함께 이루어낸 베트남 벽화사업은 약속의 벽화로 정체성을 견고하게 드러낸다. 자기질 타일을 작게 가공하여 벽면에 부착하고 손도장을 찍어 문자를 만들어낸 이 벽화는 한국어와 베트남어로 '안녕하세요'라고 쓰여 있고 두 언어는 손가락 모양으로 이어져 약속의 새끼손가락을 걸었다. 땀타잉에서 이루어진 한국과 베트남의 약속은 정치나 경제보다는 문화와 소통일 것이다. 작은 베트남 마을에서 벌어진 예술로 만든 소통의 약속은 거대한 이데올로기도 하루아침에 모두가 부촌이 되는 경제 정책도 아니지만 그 어느 것보다 그곳에서 일상을 살아가는 마을 주민의 행복을 실현해 주었다. 낡고 지저분한 담벼락을 대신해서 예쁘고 재미있는 사연들이 가득한 우리 집과 마을을 갖게 된 땀타잉

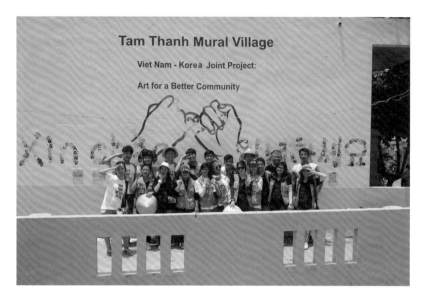

주민들은 이제 벽화를 보러온 새로운 손님들을 위해 3개인
주스 가게가 8개가 되었고 그만큼 바쁘고 기쁜 날들을 살
고 있다. 땀타잉 마을의 벽화는 과정이 아름다워서 훌륭한
결과물이었다. 그리고 결과 또한 긍정이며 선순환적이다.

어두운 시멘트벽 뿐이었던 시골 마을이 화려하게 다시 태
어났다. 칙칙한 벽면에 아름다운 바다 풍경과 자연이 그려
지고 한국어와 베트남어로 인사말이 쓰였다. 가난한 시골
마을에서 모두가 찾아오고 싶어 하는 '벽화마을'로 변신한
이곳은 꽝남성의 땀끼 땀타잉 벽화마을이다.

2016 프로젝트에
참여했던 작가,
한-베 봉사단,
KF 담당자

쭝타잉 마을에서 트엉타잉 마을로

보들레르는 "늘 여기가 아닌 곳에서는 잘 살 것 같은 느낌이다. 어딘가로 옮겨가는 것을 내 영혼은 언제나 환영해 마지않는다."고 말했다. 반복의 일상을 사는 현대인이라면 누구나 이러한 꿈을 꾸고 있을 것이다. 그것은 삶이 주는 획일적이고 반복적인 분위기와 더불어 정형화된 패턴으로 말미암은 현상이다. 그렇기 때문에 우리는 늘 떠나고자 하지만 떠나지 못한다. 그리고 생각한다. 이 일상이라는 뫼비우스의 띠 사이에 나만의 '비밀의 화원' 하나쯤 있었으면 좋겠다고….

마을미술 프로젝트에서 '공공'이라고 부르며 시작한 KF 베트남 벽화사업의 첫 대상지는 도시가 아닌 작은 어촌마을이었다. 사방이 자연으로 둘러싸인 이곳에 대해 말하고자 하며 굳이 '비밀의 화원'까지 언급하는 이유는 마을미술의 공공성과 지역성에 대해 그 주인공인 주민들의 휴식에 대한 이야기를 하고 싶기 때문이다. 도시든 어촌이든 삶의 반복의 테두리에서 인간은 언제고 자유롭지 못하다. 때문에 먹이, 즉 생존 행위와 상관없는 예술은 우리에게 휴식의 기능을 제공해야 한다. 이는 단순한 육체적 휴식을 말하는 것만은 아니다. 좁게는 천편일률적인 마을의 구성물들로부터 시각적 휴식을 얻을 수 있어야 하며, 넓게는 심리적 휴식을 얻을 수 있어야 함을 의미하는 것이다.

대부분의 현대인은 각자의 동선에서 자신에게 휴식을 선물하는 공간이나 환경을 거의 인지하며 살고 있지 못하다. 시선을 돌리기에는

너무 빠르거나 반복된 일상의 속도. 상상력의 훈련보다는 일상에 치중된 시간을 살고 있는 현실이 휴식에 대한 우리의 시선을 가로막고 있는 것이다. 일상을 배경으로 하는 공공미술에서 '공공'의 의미가 특정한 종류의 사람들이 아니라 모든 사람으로 확장되어야 함은 자명하다. 또한 이러한 공공의 의미를 되새겨 보았을 때 공공미술이 그것을 만들어가는 사람들만의 무엇이 되어서도 아니 됨 또한 당연하다.

땀타잉 마을
하교하는 소녀들

우리는 이 '당연한' 것들을 어떻게 제대로 수행해 내야 하는 것인가. '공공'이란 단어를 사용하기에 앞서, 우리는 과연 '공공'이 무엇을 원하는지, 그들이 공공미술로부터

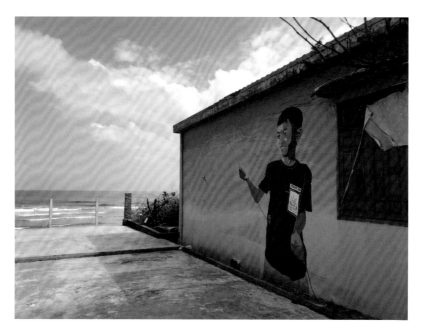

땀타잉 마을 소년

어떤 점을 발견할 수 있도록 해야 할 지에 대하여 고민하는 행위를 선행하여야 했던 것이다. 공공이 원한 것은 바로 '멈추어 설 수 있는' 무언가가 아니었을까? 뫼비우스 같은 일상 속에 잠시 멈추고 싶지 않았을까?

2016년 땀타잉의 쭝타잉 마을에서 시작된 프로젝트는 낡은 담벼락과 무너진 담장을 바로 세워서만 환영받진 않았다. 도시로 획일화되고 있는 '공공'이란 단어를 어촌마을에 대입해도 여전히 존재하는 인간의 본능적인 휴식을

마을의 벽화가 선사했던 것
이다. 인식의 단계까지 머물
지도 않는 오래된 삶의 터전
에 변화가 생겼다. 다시 보
고 바로 본다. 내 삶의 터전
과 일상의 아름다움도 함께
드러난다. 이웃 아이의 미소
가 옆집 어부의 주름이 얼마
나 풍요롭고 평화로운 모습
인지 새롭게 생각도록 도와
준다.

땀타잉 마을 소년의
실제 주인공

공공은 예술과 친하지 않
지만 새로운 경험과는 친숙
하다. 그리고 그 새로운 경
험은 일상에 매몰된 사람들에게 잠깐이지만 여운이 남는
쉼을 선사하였다. 그러므로 예술은 자신의 입으로 예술이
라 칭하지 않고서도 자신의 역할을 해냈다. 작품은 원래
전달하고자 하는 메시지가 분명히 있었을 것이지만, 그것
이 아니더라도 사람들은 그로부터 자신만의 의미를 끄집
어내었으니 그것으로 충분하다.

동네 가게 벽화와
모델견

성공적인 공공미술은 이처럼 사람들에게 일종의 '쉼'을 선물한다. 그것이 어떤 심오한 의미를 내재하고 있는가는 그리하여 중요한 문제가 되지 않을지도 모른다. 어떤 공공미술이 그것을 둘러싸고 있는 환경으로부터 독립하여 사람들에게 말을 건다면 그것은 성공한 공공미술이라 할 수 있다. 그리고 사람들이 진정으로 원했던 것은 이처럼 누군가와의, 혹은 무언가와의 새로운 대화다. 우리는 지친 몸을 기대거나 지친 다리를 쉬게 하는 물리적 휴식만을 원하지 않는다. 우리는 모두 똑같아 보이는 것들로부터 시각적 휴식을, 그리고 겉으로는 요란하나 속으로는 닫혀버린 마음들로부터 심리적인 휴식을 원한다.

쭝타잉 마을의 벽화는 마을 주민들에게 심리적 휴식을 주었을 것이다. 평화롭고 느린 어촌의 마을이라고 일상이

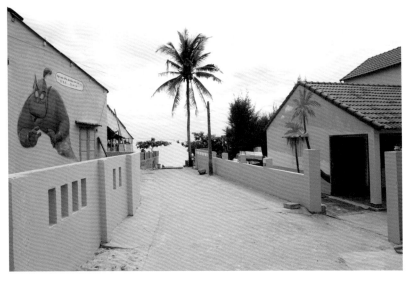

휴식이라는 편견은 버려야 한다. 마을의 모습은 대부분 노동이었다. 한낮의 뜨거운 태양을 피해 삶을 위해 작은 배와 그물 수리를 손에서 놓치 않고 있는 마을 사람들에게 휴식은 잠깐의 낮잠이 전부였다. 그들에게 알록달록 예쁜 담장과 이웃의 얼굴이 담긴 담벼락은 단순한 그림을 넘어 잠시 다른 생각으로 전이할 수 있는 사고의 통로가 된다. 예술의 기능이다. 당연한 이야기겠지만, 새삼 기대해본다. 쫑타잉 마을의 벽화가 일상에 지친, 혹은 지루해진 마을 사람들에게 잠깐의 '쉼'을 선물해주길 말이다.

단장한 땀타잉 마을

그리고 2년 후 마을 벽화는 보란 듯이 다시 그들에게 돌아갔다. 따지고 보면 윗마을, 아랫마을 정도의 쭝타잉에서 트엉타잉까지 가는 데 걸린 시간은 절대적 시간보다 길었을지도 모른다. 한 번도 경험하지 못했던 것과 이웃의 경험을 목격한 일은 결코 같을 수 없다.

KF의 다양한 문화교류 활동 중에 가장 눈여겨 보게되는 지점이기도 하다. 2016년 쭝타잉을 시작으로 한국과 베트남의 벽화 사업 2년 차인 2017년에는 하노이로 옮겨졌다. 계량적 성장 그래프를 원했다면 KF는 베트남의 다른 도시나 마을을 선택했을 것이다. 그러나 KF는 2018년 다시 땀타잉으로 돌아갔다. 쭝타잉의 성공적인 벽화마을 프로젝트를 바로 옆 마을과 나누는 '공공'과 어울리는 행보이기도 하며 전년도의 아쉬웠던 점과 그 사이 보완해야 할 점 등을 3km의 거리의 대장정과 함께 마무리하는 모습이기도 했다.

쭝타잉에서 트엉타잉으로 이어진 벽화마을 프로젝트는 2년이란 시간 차 만큼 진화했다. 벽화, 부조, 자원봉사자에서 보다 적극적인 마을 자생의 힘을 포괄적으로 활용한다. 미술 교사 연합회와 체계적으로 진행되는 주민들의 자발성은 벽화마을을 더 다채롭게 만들었다. 입체적인 부조물과 철제 틀까지 활용한 다양한 프로젝트에 마을은 더 흥겹고 더 신뢰하며 견고해진 공공미술의 결과를 도출했다.

떡조차도 보기 좋아야 먹기도 좋다는 속담은 한국에서만 통용되는 것은 아

마을회관 앞길의
표지석 공사

닌 듯 싶다. 시각적 아름다움의 추구는 개인적인 취향에서
시작된 '보는 아름다움 찾기'에서 이제 '공공'이라는 이름
을 가지고 사회적인 나눔으로 확산되고 있다. 내 집, 내 의
자에서 우리가 다니는 길과 우리가 만나는 장소로 그 범주
가 넓어진 것. 공공미술은 반드시 행정적 뒷받침이 따라야
한다. 여러 사람이 사는 공간에 아름다움을 나누고자 하는
작업이기 때문이다. 그렇기에 작가주의적 정신을 십분 발
휘하여 전시장에서나 있을 법한 예술작품을 거리로 내몰
수도 없고, 실용성만을 고려할 수도 없는 일이다. 그런 의
미에서 KF 베트남 벽화사업은 꽤나 성공적인 사례다. 마

땀타잉 마을의 동심

을에서 마을로 이어지며 획득한 정보와 진보된 신뢰는 시
각적 아름다움의 진화와 행정의 적극성 그리고 가장 중요
한 주체인 마을 주민의 만족도를 획득해 냈다.

사실 마을에서 마을로 다시 돌아온 벽화미술프로젝트
는 막연한 걱정이 하나 있었다. 좀 더 발전한 무언가를 위
해, 기존의 것보다 더 잘하기 위해 맥락 없이 우수한(?) 사
례들을 통하여 얻으려 들지 않을까 하는 염려였다. 트엉
타잉과 어울리기 힘든 놀이동산식 장식이라든가 한국을
부각시키기 위한 하회탈 따위의 어색함이 튀어나올까 걱

정했다는 뜻이다. 그러나 다시 마을로 돌아온 벽화미술프로젝트는 기존의 마을에서 한눈에도 알아볼 수 있을 정도의 어색한 새로움을 주기보다는 원래 있었던 것처럼 자연스레 마을에 스며들 수 있는 공공미술이 되어 주었다. 여전히 땀타잉스러운 풍경과 이웃의 얼굴이 담겼고 동네 아이들과 미술 선생님들이 함께 그림을 그렸다. 더 돋보이기 자랑이 아니라 더 잘 어울리기, 더 함께 어울리기라는 과정의 중요성이 담긴 공공미술프로젝트였다.

일상은 규칙적인 상황들의 반복을 통해 유지된다. 이러한 규칙성이 획일화라는 극단으로 치닫지 않기 위해선 동시적으로 공존할 수 있는 사고(아름다움과 기능)의 현실 반영이 절실하다. 사전 계획을 선행함으로만 가능할 수 있는 공공미술의 중의적 역할에 대한 고민이 KF 베트남 벽화사업으로 중요한 다시 보기가 되어줄 것이다.

차
이
와

사
이

　'함께'라는 말처럼 어려운 단어가 또 있을까 싶은 현대다. 다양성
이 존중받고, 개성이 칭찬받는다. 사회를 위해 개인의 희생을 감내하
던 근대를 지난 현대는 우리보다는 내가 더 중요한 지점에 있다. 같
은 국가, 민족, 마을, 공동체 속에서도 우리는 매일 소통을 위해 이해
라는 노력을 해야 한다. 나와 같은 언어를 사용하고 비슷한 환경에
서 살아왔음에도 노력해야만 확인할 수 있는 서로의 가치와 이해를
전혀 다른 언어와 문화를 가진 두 집단이 짧은 시간 동안 이뤄내어야
했다. 많은 것들을 이뤄야 하는 KF 베트남 벽화사업 프로젝트가 자
칫 위태롭게 보였다.

언어도 다르고 물맛도 다른 사람들

　땀타잉 프로젝트의 참여 인원과 기간은 놀라웠다. 2016년과 2018
년의 사업에는 각각 채 한 달이 되지 않는 일정 동안 경영과 지원을
맡은 KF 직원 3명, 한국 작가 5-6명, 한국 대학생 봉사단 5-6명, 현
지 작가들과 미술 교사들이 투입되었다. 2016년에는 이 외에도 다낭
외대 봉사단 6명, 한국, 터키, 필리핀 작가 등으로 구성된 사진작가
들이 더 투입되었다.

　높은 기온으로 낮 시간 야외 벽화 작업은 사실상 불가능했던 이들
은 마을 주민과 함께 생활 패턴을 맞추면서 작업해 나갔다. 새벽 4

시부터 마을은 활기를 띤다. 아침을 먹고 인사를 건넨다.
오전 10시 무렵까지 활기찬 활동이 이어지면 잠시 뜨거
운 태양을 피해 휴식을 취한다. 한국의 작가들이 어려웠
던 지점 중의 하나는 바로 이러한 시간의 차이. 처음 땀타
잉 마을을 방문했을 때 만날 수 없었던 거리의 주민들. 문
을 열고 잠을 자는 모습들의 이유를 분명하게 알게 되는
지점이었다.

쉬는 시간, 코코넛을
참으로 준비한
땀타잉 인민위원회

 KF의 직원들과 한국 작가군은 한국식 열정으로 단기간
에 빠른 작업이 몸에 밴 사람들이다. 이 프로젝트가 빠른
속도로 기획된 것도 한국식(?)이라는 배경을 빼고 생각할
수는 없는 기획이다. 근성과 속도는 온도와 적응이라는 현

김정숙 여사의
방문으로 유명해진
땀타잉 벽화마을

실적인 면에서 서로 익히고 배우는 순간이 필요했다. 베트남의 정서와 한국의 정서가 합일된 가치 실현이라는 자발적 의지를 바탕으로 저절로 찾아진 교집합의 결과물이기도 한 셈이다.

보이지 않는 공정들

벽화의 공정은 생각보다 훨씬 복잡한 과정을 거친다. 더구나 고온 다습의 바닷가 인근 마을이면서 동시에 우기와

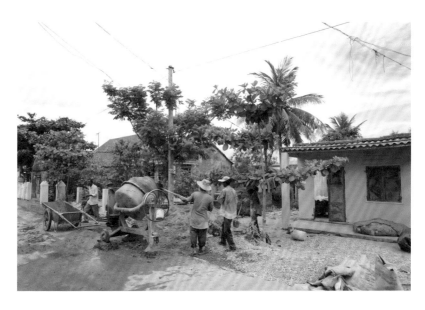

건기가 있고, 자외선이 강했던 이 마을에선 전문적인 기술
과 방식이 요구되었다.

 노후된 벽면에 바로 그림을 그릴 수 없다. 사전 작업으로
반드시 물청소를 해야 한다. 오랜 세월에 때가 묻은 벽면
은 고압 물청소 후 프라이머(고정제)로 벽면 바탕을 정리
한 후 초벌 채색을 진행한다. 그 후에 1차 채색을 하면서
현장 상황을 보며 완성과 코팅으로 마무리를 이어 간다.
일일이 기술하기 어려운 전문용어와 지난한 과정의 작업
은 견고하고 착오 없이 진행되었다.

벽화 밑작업 –
고압 세척 중

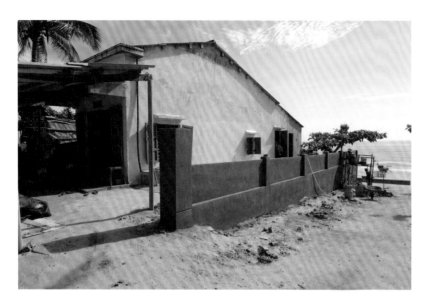

고압세척 후 벽면 모습

그렇기에 마을 주민과 한국 작가군의 협업만으로는 이루어질 수 없는 사업이었다. 앞선 2016년 사업의 성과로 보다 적극적인 자세를 띤 땀끼 인민위원회 및 땀타잉 인민위원회는 현장 지원 역할을 맡아 주었다. 반드시 필요한 절차였던 주민동의 및 장소 사용 확인을 인민위원회에서 주도적으로 진행하며 마을 벽화 사업은 가속도를 낼 수 있었다. 또한 벽화 대상지 벽면 청소 및 도색 작업까지도 함께 해 주어 안정적이고 수준 높은 작업까지 수월한 밑그림을 그릴 수 있었다.

여기서 중요한 점은 인민위원회의 적극성보다 주민들

의 반응과 호응이었다고 생각된다. 시와 위원회의 역할은 질서와 안정적인 운영이었지 주된 활동자는 바로 땀타잉 주민이기 때문에 강제 혹은 강압적인 과정 속에서는 결코 얻어낼 수 없는 결과들이다. 벽화를 그릴 집의 담장과 난간 청소를 이제는 주민들이 자발적으로 움직여 좀 더 빠른 진행 속도를 내었을 뿐 아니라 벽화를 그린 후 안정된 착색과 보존력을 높이는 프라이머 작업까지 자연스럽게 바통을 이은 이강준 감독과 대학생 봉사단, 땀타잉 청년단은 좀 더 전문적인 작업을 수행했다. 특히 벽화를 그릴 대상지에 작업자가 올라가서 그림을 그릴 발판이 되는 가설물 설치와 뜨거운 태양을 막아서 작업 속도를 높여줄 차광막 설치는 감독의 지휘하에 청년단과 봉사단이 진행했다.

작업 현장을
따라 다니는
동네 아이들

2

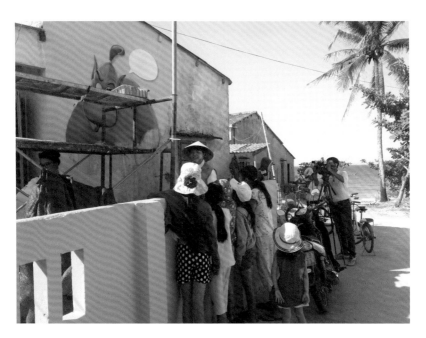

벽화 작업 구경하는
동네 아이들

1차 작업인 2016년보다 높은 강도인 철물구조물에 대한 커팅 작업은 현장에서 이루어졌어야 했는데 이런 모든 작업이 대규모 인원 없이도 안전하게 진행될 수 있었던 것은 협업이라는 데 방점을 찍어야 제대로 읽어 나갈 수 있다. 특히 신규지역 4곳의 작품 제작에 베트남 현지 미술 교사 그룹이 참여하여 이강준 감독과 호흡을 맞췄으며 디자인에 대한 서로의 이해의 과정 역시 1차 시기인 2016년보다 2018년이 수월했다.

이는 결과물에 대한 한국과 베트남 서로의 만족도가 매

우 높았을 뿐 아니라 서로에 대한 차이점과 그 사이에서 실행할 수 있는 경우의 수를 파악했기 때문에 가능한 일이었다. 안전과 직결되는 마을벽화 사업은 모두의 소통이 가장 중요한 지점이다. 높은 벽면을 작업할 가설물을 세우는 작업은 현지 주민은 불가능한 전문적 기술을 요한다. 이 기초 작업의 경우 마을 주민들은 처음에 보고 있다가 나중엔 필요한 소품을 날라주거나 누가 뭐라고 할 것도 없이 스스로 알아서 필요한 것들을 운반해주었다. 3km 거리를 이동할 때도 규칙과 비규칙이 합쳐져서 원활하게 진행되는 신기한 모습은 자발적인 태도를 제외하곤 설명할 방법이 매우 적다.

이러한 과정으로 진행된 벽화마을은 해안선 산책길이 연계된 관광 자원화와 더불어 큰 홍보 효과를 가져왔다. 10여 개월이 지난 후부터 벽화마을은 매일 500명 이상이 찾는 관광명소가 되었고, 마을 주민들에게는 자랑거리이자 삶의 활력소가 되었다. 마을 대표는 벽화 조성 이후 마을에 많은 변화가 일어났다면서 특히, 해산물, 수제 액젓 판매 등을 통해 주민들의 평균 수입이 연간 1,000불에서 1,900불로 두 배 이상 증가하였다고 평가한다. 마을공공미술의 목적을 성공적으로 달성한 사례로 볼 수 있다. 이

러한 성공사례는 땀타잉 마을을 비롯하여 베트남 내에서 지역공동체를 기반으로 하는 예술 공간 조성을 통한 관광 사업의 좋은 선례가 될 것으로 기대된다.

덤으로 얻은 것들

2016년 벽화마을로 재탄생한 땀타잉 마을은 2017년 김정숙 여사의 방문으로 더욱 유명세를 탔다. 조용한 어촌에 평일 500여 명, 주말 2,000여 명이 방문을 한다.

벽화 작업 공간에서
노는 아이들

땀타잉 마을에서 한국어 공부를 하는 어린이도 생겼다. 이러한 결과물은 아름답고 긍정적이다. 그러나 낙후된 마을이 활력을 띠고 마을의 주체인 주민들의 삶에 웃을 일이 더 많아졌고, 다른 어떤 마을과 비견해도 자랑스러운 공동체 의식이 생긴 것에 비한다면 덤으로 얻어진 결과라 할 수 있다. 목적보다 과정에 주목하고 노력한 KF의 문화

공공외교 활동 중 하나인 "문화예술을 활용한 글로벌 공헌" 기치를 이뤄낸 것이다.

여름 한낮의
땀타잉 마을 풍경

스스로 그러한 자연처럼

　마을 벽화 작업에 다양한 에피소드 중 가장 흥미로운 부분은 이러한 기술적인 이야기가 아니다. 현지에서 작업하는 한국 작가 중 몇몇은 그사이 팬덤을 일으키기도 했는데 작가가 움직일 때마다 마을 아이들이 우르르 따라다녀 피리 부는 소녀가 탄생하기도 했다는 후문이다. 좋은 사람을 구분하는 방법은 여러 가지일 수도 있지만 신기한 일은 모두 자연스럽게 이루어진다는 점이다.

　특히 인상적인 점은 미술감독이자 총괄 지휘를 맡았던

벽화 작업 현장은
아이들의 놀이터

이강준 감독의 소회다. 이 감독은 베트남 땀타잉마을 이
전 국내 여러 마을공공미술을 진행한 경험치를 가지고
있다. 그런 그가 가장 기억에 남는 프로젝트로 땀타잉을
꼽는 이유는 하나였다. 바로 주민과 함께, 주민의 자발
적 참여, 재생에 대한 필요와 당위가 목적이 되어 주민
이 도구화되는 것이 아닌 주체적이고 자발적인 공동체
의 환원이었다.

　한 달 남짓의 프로젝트가 끝나고 벽화 사업팀이 마을을
떠날 때 눈물을 흘리던 땀타잉 마을 주민들의 얼굴이 아
직도 생생하다는 이 감독은 기회가 있다면 이익과 무관하
게 다시 찾고 싶은 마을이라는 표현을 서슴지 않았다. 마

을, 공동체, 재생 그 순환의 고리를 맛본 그들이 우리에게 들려주고 있는 이야기는 언론에서 다뤄진 몇 개의 상승 그래프나 영부인 등 귀빈이 방문하여 격려하고 칭찬한 기록이 아닌 삶의 현장에서 아직도 이어지고 있는 긍정의 미술, 더 나은 소통. 바로 그 지점이다.

3장

하노이 호안끼엠 거리의 문화와 삶

1월 초에 베트남으로 출장을 간다고 하니까. 주변의 지인들은 따뜻한 베트남으로 겨울에 여행 가는 것이라 여기고 부러워했다. 내심 주변 지인들의 그러한 반응에 나도 약간의 기대를 했다. 하지만 노이바이 국제공항에 내려 KF 하노이사무소에서 파견한 안내인의 차를 타고 하노이 시내로 들어갈수록 그러한 생각이 얼마나 사치이고 오해인지를 조금씩 깨닫기 시작했다.

하노이 시내로 들어갈수록 기형도 시인의 안개라는 시 구절에서 '이곳에 오는 모든 사람은 조금씩 안개의 주식을 갖고 있다'고 말하는 1970년대 말 서울의 한강 주변 지역과 같이 안개는 짙어져 가면서 우리의 차량을 완전히 삼켜 버렸다. 게다가 창문을 열고 내다본 하노이 도로의 풍경은 차량과 오토바이의 물결로 인해 혼돈 그 자체였으며, 허름한 집들과 낮은 건물 앞에 사람들은 그러한 광경들을 무덤덤하게 바라보면서 분주하게 움직이고 있었다. 그러한 광경은 언뜻 1970년대의 서울의 모습과 닮은 것처럼 보였지만, 하노이와 베트남의 사회와 문화를 조금씩 알아갈수록 그곳은 전혀 다른 세상이었다.

숙소에 내리자 KF 하노이사무소 우형민 소장이 반갑게 맞이하였다. 우형민 소장은 여장을 풀고 로비로 내려오자 하노이의 교통 상황을 설명해 주었다. '하노이 사람이 아니면 떨려서 하노이 시내에서 운전하지 못해요. 그래서 하노이의 운전에 익숙한 안내인을 마중 보냈어요.' 하노이 시내를 여행한 사람들이라면 그 말에 쉽게 공감할 것이다. 하노이 시내의 차량들과 오토바이들은 마치 마라톤을 완주하는

무리의 대열과도 같이 끊이지 않고 밀려오고 밀려가고 있었다. 그는 한마디 덧붙였다. '그런데 서울과는 달리 신기하게 교통사고가 나지 않아요.'

그렇게 말하니 2015년도에 KF의 요청으로 하노이에서 개최된 워크숍에 참여하였을 때 기억이 떠올랐다. 나는 워크숍을 끝내고 KF 하노이사무소 현지 행정원과 함께 커피를 사러 호안끼엠 근처에 있는 10차선가량의 대로를 건넜다. 그때 현지 행정원은 자동차와 오토바이들이 이어진 행렬의 한 가운데를 모세가 홍해를 가르듯이 앞으로 건너가고 있어 나도 모르게 얼떨결에 따라갔다. 그러한 경험은 처음이라 온몸이 긴장되어 떨렸지만 무척 흥미로웠다. 그래서 그날 오후 호텔 숙소의 근처의 거리에 앉아 자동차와 오토바이 물결들이 쉴 새 없이 몰려가는 광경을 하염없이 바라보았다. 그리고 저렇게 혼잡한데도 왜 사고가 나지 않을까. 그때 나는 베트남도 우리와 같이 산업화의 발전으로 인해 바쁘게 살아가지만 우리보다 속도를 빨리 내지 않아 사고가 나지 않는 것은 아닐까라고 짐작했다.

하지만 나는 서둘러야 일정을 마칠 수 있어 하노이의 교통상황에 대해 더 이상 캐묻지 않았다. 호안끼엠 인민위원회의 부위원장과 베트남의 참여 작가들과 한 시간 뒤에 인터뷰가 있기에 호안끼엠 풍흥벽화거리와 그 주변을 둘러보아야 했다. 나는 우형민 소장과 하노이사무소 행정원인 쩐 지에우 리(Tran Dieu Ly)와 김최은영 미술평론가와 함께 서둘러서 호안끼엠 풍흥벽화거리로 갔다. 호안끼엠 풍흥벽화거리는 숙소인 카놋 호텔(Hotel le Carnot)에서 걸어서 7분여 거리에 있었고, 하노이의 유산과도 같은 롱비엔 역과 하노이의 명물인 동 쑤언 시장과는 그리 멀지 않았다.

호안끼엠 풍흥로는 카놋 호텔의 거리 건너 건물 뒤편으로 돌아가면 덕수궁 돌담길과 같이 길게 이어져 있었다. 길을 따라 높이 솟은 나무들이 가로수와 같이 길게 펼쳐져 있었으며, 교차로가 있는 굴다리의 아치형 벽면에 공공미술 작품들이 있었다. 공공미술 작품들이 있는 인도가 끝나는 지점에 주차를 하지 못하도록 둥그런 블록들을 띄엄띄엄 설치해 놓았으며, 그 블록들 앞에는 몇 대의 오토바이들이 놓여 있었다.

　풍흥로의 공공미술 작품들은 철교로 사용되고 있는 아치형 굴다리를 막아 놓은 20여 개의 벽면에 설치되어 있었다. 그 설치물들은 레반링(LeVan Linh) 거리와 항껏(Han Cot) 거리의 교차로가 끝나는 지점까지 이어져 있었으며, 작품들 앞에 여기저기에 많은 사람이 무리를 지어 있어서 한번 휙 둘러보는 데도 한참이 걸렸다. 여행객으로 보이는 무리들, 그리고 작품을 구경하고, 작품 앞에서 포즈를 취하고 사진을 찍는 남녀들의 모습, 그리고 주차된 방송국 차량 옆에 대형의 카메라가 뉘어져 있었고, 그 앞에 사람들이 무리를 지어 무언가를 서로 상의하고 있었다.

　우리는 인터뷰를 하기 전에 각자 맡은 일을 끝내기 위해 서두르기 시작했다. 풍흥벽화거리에 조성된 작품의 형태들은 2013년도 강원도 정선에서 공공미술 감독도 하고, 10여 년 가까이 공공미술 관련 심의와 평가를 하여 익숙한 것들도 있었지만, 꽝 가잉(Quang Ganh)[12] 을 메고 있는 설치물과 같이 한국의 공공미술에서는 쉽게 볼 수 없는 독특하고 재미있는 조형의 작업들이 대부분이었다. 쩐 지에우 리(Tran Dieu Ly)는 풍흥로의 미술작품에 대해 설명을 해주었다. 하지만 공공미술의 전반적인 진행 상황들은 쉽게 체감

12. 주로 여성 상인들이 양 어깨에 메고 이동식 노점처럼 들고 다니는 꽝 가잉 또는 가잉은 '어머니의 지게'로도 불린다. 상인들은 긴 장대로 이어진 광주리에 꽃, 과일, 채소 등을 가득 담아 팔러 다닌다.

오토바이와 차들이
뒤엉켜 있는
하노이의 거리

되지 않았다.

　인터뷰 시간이 다 되어 여기저기 숙소 근처의 커피숍들을 둘러보다 카눗 호텔 로비가 조용하여 호텔직원들에게 양해를 구하고 인터뷰를 하였다. 호안끼엠 인민위원회의 부위원장은 관료적인 인상보다는 스마트하며 건강한 30대의 남성과 같이 보였다. 부위원장은 베트남 왕조시기들을 거치면서 형성된 호안끼엠구와 호안끼엠 호수의 전설과 풍흥로 주변의 상점들을 설명해 주었으며, 풍흥로의 공공미술 프로젝트를 진행하기 위한 베트남의 행정 체계에

3

대해서도 친절하게 설명해 주었다.

하지만 부위원장을 통해서는 롱비엔 철교 아래의 굴다리 벽면들이 왜 KF 베트남 벽화사업의 장소로 선택됐는지, 프로젝트의 진행 상황에 대해 상세히 알 수 없었다. 그러한 궁금증은 KF와 함께 벽화사업을 주도해 온 유엔해비타트 꽝(Quang) 소장과의 인터뷰를 통해 조금씩 풀렸다. 꽝(Quang) 소장은 땀타잉에서의 사업과 하노이에서의 사업의 특성이 각각 다르다고 하였다. 땀끼시에 속해 있는 땀타잉 마을은 어촌지역이라 관광을 중심으로 하는 공공미술의 성격을 띠고 있었다면, 호안끼엠 풍흥로의 롱비엔 철교의 굴다리는 외국인들에게는 풍흥로 주변의 음식점들과 상점들로 인해 시장터와 같은 곳으로 비춰질 수 있지만, 베트남 사람들에게는 프랑스 식민지와 베트남 전쟁 시기를 기억하게 하는 유적지와도 같은 장소여서 여러 행정기관의 승인을 받을 수밖에 없는 민감한 장소라고 설명하였다. 그리고 꽝 소장은 한국 작가들의 작품들은 베트남 작가들의 작품과 달리 심의 과정을 거치며 수정되었기 때문에, 한국 작가들이 베트남의 문화와 역사를 어떻게 이해하고 있는지 작품들만 봐서는 온전히 알 수 없다며 무지 아쉬워하였다.

인터뷰는 시간이 늦어 저녁 식사를 할 수 있는 식당으로 가서 음식을 주문하면서 진행을 하였지만, 꽝 소장은 2시간 넘도록 인터뷰를 통해 열정적으로 설명을 해주었다. 인터뷰가 끝난 시간은 거의 밤 10시 가까이가 되어 우리는 다음 날 아침의 일정을 위해 각자 숙소로 들어갔다. 나는 숙소로 들어가 바로 잠들었고 깨어나니 새벽 5시였다. 하지만 나는 몸의 상태를 보고 하노이에 있음을 깨달았다. 식사를 하면서 창밖의 하노이의 아침 풍경을 바라보며

풍흥벽화거리 조성 전

아침 햇살을 볼 수 있을 것이라는 희망은 시간이 지나면서 사라지게 되었다. 창밖에 자욱하게 깔린 것은 안개가 아니라 희뿌연 먼지라는 것을 차츰 알게 되면서.

 베트남 작가와 인터뷰하기 전에 풍흥로의 공공미술 작품들을 다시 한번 살펴보기 위해 숙소를 나섰다. 풍흥로의 거리는 전날과는 달리 눈에 보다 선명하게 들어왔다. 풍흥로의 공공미술 작품의 거리에는 아침부터 가잉(Ganh)을 메고 가는 베트남 행인들의 모습들을 쉽게 볼 수 있었으며, 거리 곳곳에는 국수를 파는 간이음식점들과 상점들과 음식점들로 빼곡히 들어서 있었다. 풍흥로의 공공미술 작품이 있는 바로 맞은편에는 고기를 파는 음식점들이 있었다.

하나하나 풍흥로의 공공미술 작품들을 둘러보면서 핸드폰으로 사진을 찍다가 풍흥로 거리로 눈을 돌리니 가잉(Ganh)을 메고 가는 베트남 행상이 눈앞에 스쳐 지나갔다. 아침이라서 주변에 사람이 얼마 없어서 가잉(Ganh)을 메고 가는 행상의 여인은 베트남 작가들의 설치 오브제와 오버랩되어 현실의 인물인지 오브제 속의 인물인지 오락가락 하였다. 풍흥로의 공공미술 작품 주변을 둘러보기 위해 철교 아래에 위치해 있는 레반링(LeVan Linh) 거리와 항껫(Han Cot) 거리의 교차로를 지나 잠깐이나마 상점들과 음식점들, 거리에 서서 자전거에서 과일을 파는 아주머니, 가게 앞에 펼쳐놓은 의자들에 앉아 있는 사람들을 구경하였다.

아침의 인터뷰는 베트남 참여작가들의 팀장이었던 응우옌 데 썬(Nguyen The Son)과 최근 그와 국회의사당에서 공공미술을 같이 하는 작가와 함께 하였다. 썬 작가는 풍흥로의 공공미술 작품들을 설치한 것에 대해 자부심을 가지고 있었으며, 2017년 한국종합예술학교에서 운영하는 레지던스에 6개월가량 참여하였다고 했다. 레지던시에 참여하는 동안 한국 작가들과 작업에 대해 많은 이야기를 하였으며, 기름을 먹인 한지의 재료는 이번 국회의사당 설치 작업의 주된 재료 중에 하나라고 설명하였다.

썬(Son) 작가와 인터뷰를 하는 와중에 또 다른 베트남 작가가 인터뷰를 하고 있는 호텔 로비로 들어왔다. 그는 일을 하던 복장인 작업복 차림의 청바지와 재킷을 입고 있었다. 그 작가는 자신의 작업은 자신의 어린 시절의 추억과 베트남의 현재의 사회적인 상황, 그리고 베트남 젊은이들의 고민과 갈등을 작품을 통해 그려내었다고 하였다. 인터뷰를 해도 베트남 작가들이 어떤 생

호안끼엠 풍흥벽화거리
대상지

조관용

각을 지니고 작업을 하게 되었는지 그리고 그 차이가 무엇인지 조금도 좁혀지지 않았다.

하노이를 떠나 그다음 날 땀타잉 마을의 주민과 땀타잉 인민위원회와의 인터뷰를 하면서도 그 차이가 무엇인지를 곰곰이 생각해 보았다. 하지만 인터뷰를 통해서 그러한 궁금증은 쉽게 해소되지 않았다. 인터뷰가 끝나고 땀타잉의 어촌 집들을 둘러보면서 집집마다 대문 앞에 동일한 현판이 걸려 있는 것을 보았다. 필자가 궁금해서 물어보니 '독립과 자유보다 더 소중한 것은 없다'는 글귀라고 하였다.

그 순간 나는 머리를 한 대 맞은 것 같았다. 땀타잉 마을은 우리의 70년대 말의 농촌과도 흡사해 보이는데 우리는

하노이 호안끼엠 거리의 문화와 삶

3

대문 앞에 저런 현판을 걸어 놓은 집이 있었을까. 그 당시 경제를 우선으로 하여 새마을 운동의 깃발을 집집마다 걸어놓았으며, 출세를 통해 경제적으로 부유해야 한다는 인식이 사회 전반에 팽배해있었다. 하지만 베트남의 사회도 경제를 중요시하고 있지만, 나는 대문의 현판을 보는 순간 우리의 사회와는 달리 경제만 중요시하는 것은 아니라는 생각이 들었다.

 쩐 지에우 리(Tran Dieu Ly)와 대화하는 중에 베트남은 모계사회라고 이야기를 들었다. 하지만 나는 부계사회와 모계사회가 무엇이 다른지 실감이 나지 않았다. 땀타잉의 일이 끝나고 땀끼 시내로 돌아와 식사를 하는 중에 우형민 소장은 다낭으로 가는 길에 베트남 어머니 영웅상[13]이 있는데, 미국과의 전쟁 때 사위를 포함해 11명의 자식을 잃은 어머니를 기리는 기념비라고 하며, 베트남인들은 자랑스러워한다고 하였다. 그 말을 들으니 무언가 가슴이 아릿하였다. 그리고 남성을 중심으로 전쟁의 영웅을 기리는 우리의 기념비와는 다른 사회 이념을 지니고 있다는 생각을 하게 되었다.

 다음 날 남성 중심의 행정 체계에 오랫동안 익숙해 있던 필자에게 땀끼시 인민위원회의 위원장과 인터뷰를 하는 순간은 이국적이면서도 신선한 체험으로 다가왔다. 다낭으로 귀국하는 차 안에서 우형민 소장은 베트남 사회가 모계사회이기 때문에 한국 사회와는 달리 여성의 자존심이 강할 수밖에 없다고 덧붙여 설명해 주었다. 여태껏 베트남인들이 중국의 유교적인 문화의 영향을 받고 얼굴 형태가 비슷해서 우리와 문화가 비슷할 거라고 생각했는데, 우리와 완전히 다른 문화를 지니고 있다는 생각이 점차 머릿속을 맴돌았다.

 그런데 얘기하는 와중에 우리 차가 반대차선으로 넘어가 도로를 달리고 있

13. "우리에게 가장 큰 규율이 하나 있었지요. 같이 죽고 같이 산다. 나 혼자 살려고 탐욕을 부리지 않는다는 것이죠. 모두 죽거나 모두 살거나…" 우옌티수언은 착 가라앉은 목소리로 말하였다. 자식 세 명 이상을 전투에서 잃거나, 하나 또는 둘인 자식 모두를 잃은 어머니에게 '어머니 영웅'이라는 호칭이 주어졌다. (방현석,「 하 노이에 별이 뜨다」참조)

다가 맞은편에서 차가 돌진해 오자 다시 차들이 달리고 있는 사이로 넘어와서 아무 일 없다는듯 가고 있었다. 필자는 내색을 하지 않았으나 깜짝 놀랐다. 그러한 운전은 우리 교통문화에서는 전혀 익숙하지 않은 상황이다. 쩐 지에우 리(Tran Dieu Ly)는 이를 알아챘는지 베트남의 운전 문화에 대해 설명해주었다. 베트남의 운전문화는 반대 차선으로 넘어가 운전을 하는 것에도 익숙하다고. 그리고 자동차 클랙슨 소리는 앞의 사람들에게 비키는 것이 아니라 앞의 사람이나 차량에 조심하라고 경적을 울려주는 것이라고 하였다. 그래서 오토바이와 차들이 그렇게 뒤엉켜 있는데도 그리 사고가 많이 나지 않는다고.

 그때에서 비로소 알았다. 베트남의 사회 문화는 중국 문화의 영향을 받았음에도 우리와는 정반대의 사회의식 체계를 지니고 있다는 것을. 그리고 베트남인들이 우리와 피부가 비슷하다 해도 베트남인들의 문화는 유럽 문화보다도 더욱더 낯설며, 전혀 다르다는 것을. 그리고 베트남은 필자에게 기후와 음식만이 다른 곳이 아니다. 모계사회, 기념비, 오토바이와 교통문화들……. 어쩌면 베트남인들 또한 우리를 피부색만 비슷하지 유럽인들과 같은 이방인으로 여길지도 모른다.

문화란 한 사회가 공유하고 있는
근본적인 생활양식, 사고방식을 의미한다.

　우리에게는 이국적이며 낯선 풍경일지 모른다. 하노이의 풍흥로를 걸으면 아침부터 거리의 의자에 앉아 국수를 먹는 사람들과 의자에 앉아 커피를 마시는 사람들은 흔하게 마주하는 장면들이다. 베트남 문화를 알지 못하고 하노이의 사람들을 이해하려고 하는 것은 안개 속에서 차를 운전하는 것과도 같을지도 모른다.

　호안끼엠 풍흥로의 공공미술 작품은 우리에게 친숙한 그림들도 있지만, 하노이의 시민들이 아니면 쉽게 공감할 수 없는 그림들과 설치 오브제들도 있다. 특히 베트남 작가들이 제작한 그림들과 오브제들은 하노이의 삶이나 베트남의 문화에 익숙하지 않은 이방인들에게, 또한 현대 미술에 문외한인 일반인들에게 그 조형물들의 의미들은 하나의 수수께끼와 같을지도 모른다.

　노면 전차, 부적을 그리고 있는 중국인 복장의 노인, 서울의 60년대와 70년대 초반을 연상시키게 하는 백화점의 건물들. 그나마 우리에게 친숙한 호안끼엠 풍흥로의 그림들은 한국 작가들이 그려놓은 장면들이다. 그러한 장면들은 하노이와 같이 서울에서도 있었지만 지금은 사라져간 것들이다.

　그렇기에 한국 작가들이 그려놓은 '하노이의 추억'을 소재로 한 그림들은 하노이의 과거와 함께 서울의 과거를 느끼게 한다. 우리에게

김휴창 〈노면전차〉

도 아득하면서도 그리움의 대상으로 남은 것은 김휴창의
〈노면전차〉의 그림 속에 있는 노면 전차의 모습이다. 하
지만 하노이의 사람들에게는 노면 전차만이 그리움의 대
상은 아닐지도 모른다. 노면 전차 옆으로 자전거를 타고
한가롭게 하노이의 거리를 활보하고 있는 사람들의 모습
은 오토바이들과 차량으로 가득한 지금의 하노이의 모습
에서는 조금도 상상할 수 없는 풍경이다. 그 시절을 살았
던 하노이의 사람들에게 그러한 풍경은 그림이 아니라 마
치 어제와도 같은 현실일지도 모른다.

오예슬
〈꽃으로 물들다〉

우리에게 이국적이지만 하노이의 거리에서 친숙한 풍
경은 응우옌 테 썬(Nguyen The Son)의 〈Carriers〉의
오브제, 쩐 하우 옌 테(Tran Hau Yen The)의 〈풍흥로
63번가의 집〉에서 보이는 설치 오브제들과 같이 전통 모
자 논(Non)을 쓰고 가잉(Ganh)을 메고 가는 여인들의 그
림이다. 오예슬의 〈꽃으로 물들다〉의 그림에서 채소가 담
겨 있어야 할 가잉에 꽃이 담겨 있다. 그것은 무엇을 의
미하는 것일까?

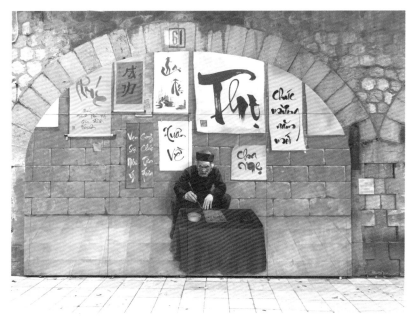

오예슬의 〈꽃으로 물들다〉의 그림은 꽃으로 가득한 가 잉(Ganh)을 든 여성이 꽃이 깔려있는 거리를 동분서주하 며 움직이고 있다. 오예슬의 〈꽃으로 물들다〉의 그림은 중국 복장을 입은 노인이 거리에 앉아 부적을 쓰고 있는 〈베트남의 설(뗏) 명절 풍경〉과 그 맥락들이 연결되어 있 다. 〈베트남의 설(뗏) 명절 풍경〉과 〈꽃으로 물들다〉의 그 림은 베트남의 설의 풍속을 엿볼 수 있다.

오예슬 & 최락원
〈베트남의 설(뗏)
명절 풍경〉

베트남 사람들은
마을 근처에 사당이나 조상의 묘, 또는 집에서 제야의례(除夜儀禮)를 지낸다.
제단 앞에 국화꽃이 세워지고
제대 위에는 싱싱한 과일, 향대(香臺)와 두 개의 촛불이 놓여진다.
의례식이 어느 정도 끝나갈 무렵
비단과 부적, 제문, 지폐 등을 불살라
그 마음을 조상께 드린다.

특히 〈꽃으로 물들다〉의 거리에 꽃들이 떨어져 있는 모습은 우리와는 다른 베트남의 설 문화를 느끼게 한다.

베트남 설날의 주된 특징적인 것 중에는
꽃으로 집을 장식하는 것도 있다.
베트남 모든 국민들이
금귤 나무를 이용해서 집을 장식한다.
그 외에 북쪽 사람들은 노란 매화를 좋아하니까
보통 이 꽃으로 집을 장식하는데
남쪽 사람들은 보통 봉숭아꽃으로 한다.

오예슬의 〈꽃으로 물들다〉의 그림이나 과거의 장면을 추억하게 하는 흑백 사진과도 같은 최락원의 〈항마거리의 아오자이〉의 그림은 베트남의 설 문화를 알지 못하면, 쉽게 이해할 수 없는 이미지들이다. 최락원의 〈항마거리의

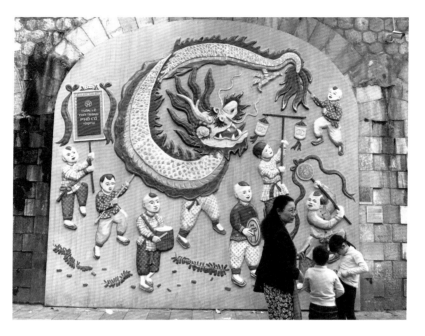

응우옌 쑤언 람
(Nguyen Xuan Lam)
〈36거리의 설의 주간〉

아오자이〉의 그림 속에 두 명의 젊은 여성들이 입고 있는
흰색의 아오자이는 베트남의 설에 결혼하지 않는 여성들
이 입는 전통적인 베트남의 의상을 의미한다.

 베트남의 전통문화와 현대문화의 차이를 반영하며, 베
트남의 설 문화를 알지 못하면 이해할 수 없는 그림이 오
예슬의 〈보은사〉이다. 베트남의 설 문화는 제사를 지내고
나면 인근의 사찰로 가서 조상을 위해 기도를 한다. 오예
슬의 그림 속에 있는 보은사의 절은 한때 하노이의 최대의

3

사찰이었던 사원을 그려놓은 것이다. 보은사가 있던 터에 지금은 상점들이 대신 들어서 있다. 〈보은사〉는 하노이의 조상을 위해 사원을 가서 기도를 하고 있는 설의 문화가 변해가고 있는 모습을 반영하고 있다.

우리의 설 문화에서는 전혀 볼 수 없는 장면은 응우옌 쑤언 람(Nguyen Xuan Lam)의 〈36거리의 설의 주간〉[14]의 그림이다. 어린아이들이 깃발을 들고 춤을 추고 있는 장면의 춤사위는 항쫑(Hang Trong) 민화에서 영감을 받았다. 항쫑(Hang Trong) 민화는 하노이 호안끼엠(Hoan Kiem)호수 근처의 항쫑(Hang Trong) 거리와 항논(Hang Non) 거리를 중심으로 발전해 왔으며 베트남의 영적, 종교적 신념을 바탕으로 발전된 베트남의 독특한 문화적 산물로서 음력설에 많이 볼 수 있는 그림이다. 항쫑(Hang Trong) 민화는 하노이의 경제적인 발전으로 인해 거의 사라져 가는 문화로 박물관이나 갤러리에서만 찾아볼 수 있지만, 응우옌 쑤언 람(Nguyen Xuan Lam)의 〈36거리의 설의 주간〉의 그림은 호안끼엠 풍흥로의 옛날 모습을 나타내고 있다. 그의 항쫑 민화에서 보여 지는 용춤과 어린아이들의 춤의 그림은 현대적인 입체의 형태를 지닌 선과 형태로 재해석함으로써 세대를 통해 전승되고자 하는 의미를 담아내고 있다. 꽝 소장은 인터뷰에서 〈36거리의 설의 주간〉이 하노이의 설 문화를 반영하는 대표적인 작품으로 베트남의 과거와 현재의 세대를 이어주는 그림이라고 했다. 나이 든 세대들에게 하노이의 옛 문화를 추억하게 하는 그림인 것이다.

14. 하노이의 36거리는 남대문 시장과 비교되는 구시가지(Old Quarter)이다. 거리명이 다들 항(Hang, 行)자로 시작하는데 한국어로 가게 혹은 점(店) 정도에 해당하는 의미이다. 1,000년 전부터 시장이 발달한 곳으로 36개의 상공인 조직이 35개의 거리별로 상품을 만들어 팔았다. 닭과 오리를 파는 거리는 항가(Hang Ga), 면직물을 파는 거리는 항봉(Hang Bong), 옷을 취급하는 거리는 항다오(Hang Dao), 제사용품을 판매하는 곳은 항마(Hang Ma), 금은 장신구를 판매하는 곳은 항박(Hang Bac)이라 부른다. 지금은 36개의 거리의 이름과 그곳에서 파는 제품이 일치하지 않는 경우가 많다.

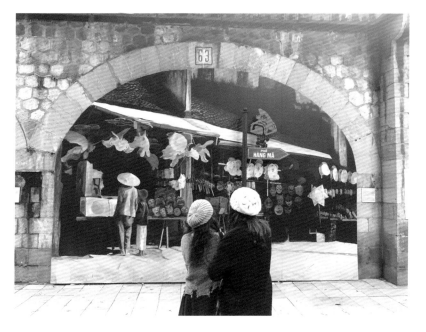

우리와 다른 베트남의 문화를 그림을 통해 은유적으로
그려내고 있는 것은 쩐 하우 옌 테(Tran Hau Yen The)
와 레 당 닝(Le Dang Ninh)이 함께 작업한 〈항마거리-어
린 시절의 거리〉이다. 〈항마거리-어린 시절의 거리〉는 사
진첩에 있는 흑백의 사진과 같이 과거의 장면을 회상하는
장면으로 그려져 있다. 그림 앞에는 항마 거리를 표시하는
표지만이 오브제와 같이 설치되어 있으며, 흑백의 그림 안

쩐 하우 옌 테
(Tran Hau Yen The),
레 당 닝
(Le Dang Ninh)
〈항마거리-어린
시절의 거리〉

하 노 이 호안끼엠 거리의 문화와 삶

3

에는 어른과 아이가 상점 앞에 있는 물건들을 쳐다보고 있다.

〈항마거리-어린 시절의 거리〉의 그림은 우리와 다른 정서를 느끼게 하는 베트남의 추석 문화를 들여다볼 수 있다. 제사용품이 있는 항마 거리 상점에 어린아이 장난감들이 놓여 있는 것은 무슨 연유에서일까? 베트남의 여성들은 논(Non)을 쓰고 가잉(Ganh)을 메고 가는 한국 작가들의 그림들이나 베트남 작가들의 설치 오브제에서 보듯이 평상시에는 일을 하기 때문에 자식들과 함께 놀아주지 못한다.

베트남의 추석 문화는 우리의 문화와는 전혀 다르다. 추석은 우리에게 조상을 위해 제를 지내는 시간이라면 베트남에서는 평상시에 아이들과 함께 놀아주지 못한 미안함을 달래주기 위해 아이들과 함께 보내는 시간을 의미한다. 〈항마거리-어린 시절의 추억〉은 작가에게 있어서 어머니의 따뜻한 품을 느끼게 하는 시간의 풍경을 그려내고 있다.

호안끼엠 풍흥로의 공공미술을 관람한다는 것은 하노이 구시가지의 근대 문화 속으로 걸어 늘어간다는 것을 의미한다. 그 속에서 서울의 과거 시간들과 만나고, 그 시간을 매개로 하여 하노이의 과거의 시간들과 조우할 수도 있다. 하지만 우리가 호안끼엠 풍흥로의 공공미술을 제대로 이해한다는 것은 우리가 체험한 근대의 시간을 통해 짐작하여 이해할 수 있는 것은 아니다. 호안끼엠 풍흥로의 공공미술을 이해한다는 것은 하노이의 문화를 이해하는 것을 의미하며, 하노이의 문화를 이해한다는 것은 조상들을 위해 기도를 하는 베트남

의 명절 문화를, 가족을 위해 논(Non)을 쓰고 가잉(Ganh)을 메고 하노이의 구시가지를 가로지르는 하노이 여성들의 정신을 이해하는 것을 의미한다.

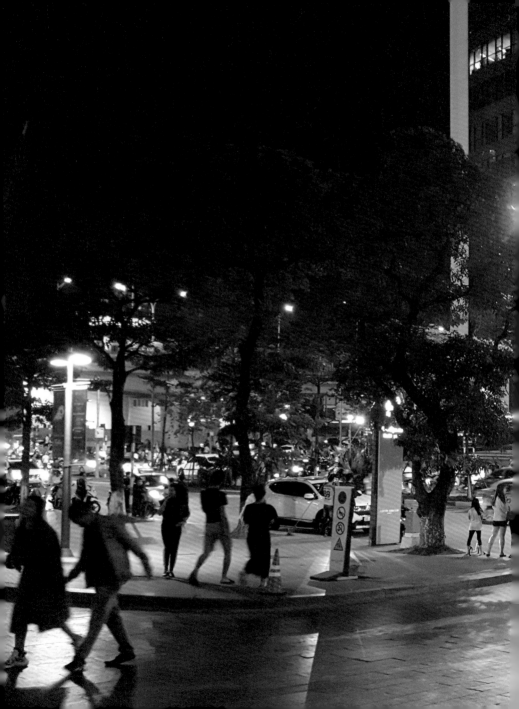

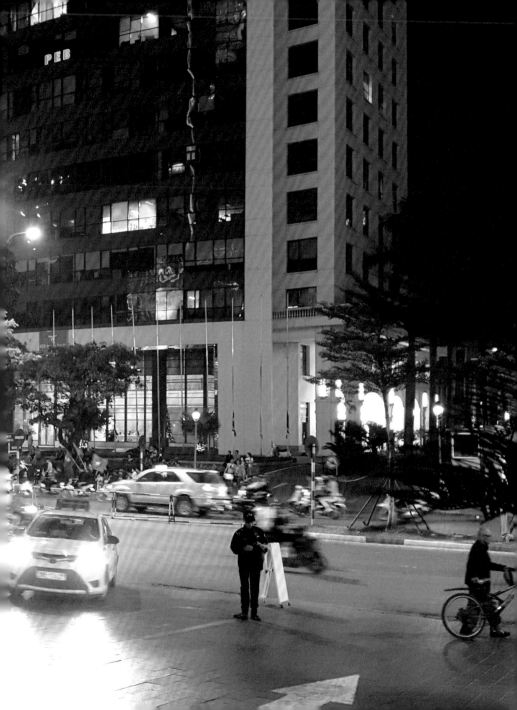

롱비엔 철교는 녹이 슬어 아름다운 것은 아니다.
그것은 베트남인들에게는 과거에서 현재로 이어지는
베트남인들의 정신을 간직하고 있는 곳이다.

삶의 시간을 함께 건넌다는 것은 무엇일까. 삶의 현장을 체험한 이에게는 과거 앨범 속 사진의 한 장면으로 기억되는 것이 아니라 언제나 우리가 문을 열고 들어가면 마주하게 되는 현실의 세계이다. 우리와 같은 이방인들의 눈에 36거리는 최락원의 〈항마거리의 아오자이〉에서 보듯이 아오자이를 입고 웃으면서 걸어가는 여인들의 모습이나, 이승현의 〈그 시절 풍경〉에서 보듯이 36거리에서 씨클로를 몰고 가는 남자의 모습이나, 또는 오예슬의 〈꽃으로 물들다〉에서 보듯이 꽃을 가득 담아 가잉(Ganh)을 메고 동분서주하는 여인들의 장면이 먼저 다가온다.

하지만 하노이 사람들의 눈에 먼저 다가오는 것은 무엇일까. 하노이 사람들의 눈에 36거리는 응우옌 테 썬(Nguyen The Son)의 〈Carriers〉 설치 작업에서 가잉(Ganh)에 생필품과 지방특산물을 가득 채우고 그것을 메고 가는 여인의 설치 작품 이미지나, 〈추억의 수도꼭지〉의 설치 작업의 이미지를 통해 1970년대에서 80년대 초의 식수가 부족해15) 돌담길 아치 밑에 설치되어 있던 수도꼭지 앞에서 양철통을 놓고 순서를 기다리며, 물을 길어 나르던 과거의 기억들이 먼저 떠오를 것이다. 그리고 36거리를 걷는 하노이 시민들에게는 영화관의 필름

15. 배양수, 『베트남 문화의 즐거움』, 스토리하우스, 2018, p.330.

112

들이 영사막을 비추는 것과 같이 쩐 하우 옌 테(Tran Hau Yen The)와 레 당 닝(Le Dang Ninh)의 〈항마거리-어린 시절의 거리〉와 같이 엄마와 함께 항마거리에서 '제사용 품과 장식용품, 어린아이의 장난감'을 사는 어린 시절을 추억하기도 할 것이고, 찌에우 밍 하이(Trieu Minh Hai) 의 〈Lach Tich Tach Tac〉의 그림 속에서 보듯이 '락비 엣(Lac Viet)' 공연을 하는 연회장의 건물의 이미지를 보 며 그 시절들이 주마등과 같이 스쳐 지나갈 것이다.

한국과 베트남 작가들이 '하노이의 추억'이라는 주제로

찌에우 밍 하이
(Trieu Minh Hai)
〈Lach Tich Tach Tac〉

하노이의 36거리를 그려내는 호안끼엠 풍흥로의 공공미술 작품을 우리가 하나하나 음미하다 보면 우리는 근현대 하노이의 삶과 역사 속으로 들어가게 된다. 우리가 우선 만나게 되는 것은 우리에게 익숙한 김휴창의 〈노면 전차〉이다. 김휴창의 〈노면전차〉는 하노이의 프랑스 식민지 통치 시절[16]부터 운행되다가 1989년에 사라진 하노이 노면전차의 모습을 그리고 있다. 김휴창이 그려내는 거리의 풍경은 자전거를 탄 연인들이 노면전차를 따라 거리를 한가롭게 가로질러 가는 모습을 통해 1970년대 중반에서 1980년대 초반의 모습을 연상시키고 있다.

그다음으로 우리의 시선에 다가오는 것은 36거리에서 씨클로를 몰고 가는 이승현의 〈그 시절 풍경〉의 그림이다. 그 그림은 앨범을 넘기면서 '도이 머이(Doi Moi)[17]' 이후에 "새로운 직업을 찾아온 이들은 여성의 경우 가판을 열거나 자전거로 이동하면서 쌀, 계란, 국수, 채소, 과일을 파는 소매 장사에 종사하였고, 남자들은 주로 건설 인부, 오토바이 택시(쎄 옴, Xe Om)나 자전거 인력거(씨클로, Xiclo) 운송, 또는 일고용의 잡역부직에 종사하게 된다."[18]고 이야기하는 구절들을 떠올리게 하면서 1980년대 말에서 1990년대의 시기의 하노이로 이주해 36거리에 기반을 두고 일하는 서민들의 삶을 그려내고 있다.

흑백의 화면이 조금 더 바래있는 장면으로 시선을 향하면 종로에 있던 화신백화점의 건물을 연상시키는 것과 같은 김휴창의 〈종합백화점〉의 그림과 마주하게 된다. 〈종합백화점〉은 구시가지의 거리에 위

16. 베트남의 프랑스 식민지 시절의 시작은 1858부터이며, 베트남 전역에 걸쳐 식민지 지배 시기는 1887~1954년이라 할 수 있다.
17. 1986년 이후 베트남 개혁·개방 정책

그 시절 풍경,
주요 교통수단인
씨클로

치해 있었지만 지금은 사라지고 없는 종합용품을 팔던 건물의 모습을 그려내고 있다. 대로변에 자동차는 없고 자전거를 타고 한가롭게 거리를 가로질러 가는 사람들의 모습은 하노이 시민들에게 1950년대 말에서 1960년대 초의 하노이의 거리를 회상하게 할 것이다.

박물관 유리창 너머를 통해 사진으로만 마주할 수 있는 풍경은 최락원의 〈항마거리의 아오자이〉의 그림이다. 그 그림은 젊은 처자들이 흰색의 아오자이를 입고 거리를 활보하고 있으며, 그 뒤에는 털모자를 쓰고 수레를 끄는 여

18. 최호림, 「전환기 베트남의 전통과 공동체, 그리고 국가」, 한국학술정보, 2019, p.193.

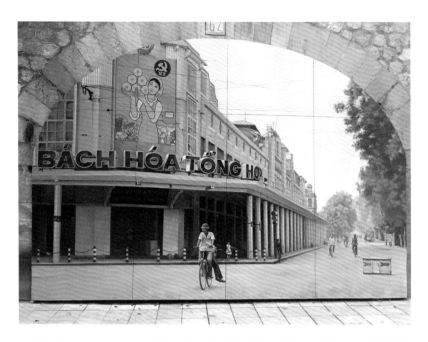

과거 하노이의
종합백화점 장면

인의 모습이 대조를 이루고 있다. 그림은 1900년대 초반
의 한국 사회의 풍경과 닮아 있지만 젊은 여성과 수레를
끄는 중년의 여인의 모습에서 한국의 사회와는 전혀 다
른 하노이의 전통적인 사회의 모습을 상징적으로 그려
내고 있다.

　1986년의 '도이 머이(Doi Moi)' 이후 하노이의 삶의
모습을 그려내고 있는 것은 하노이 작가들의 설치 미술
작업과 그림을 통해서이다. 한국 작가들이 '근현대의 삶'
을 회상하는 것과는 달리 베트남 작가들은 '시장경제 하

의 도시 지식층 청년들의 무기력함, 배금주의, 빈부격차와 돈에 대한 욕심으로 인해 사회 계층 간의 갈등과 싸움'[19]을 사실적으로 묘사하고 있는 응웬비엣하(Nguyen Viet Ha)의 『신의 기회(Ca hoi cua Chua)』나 쩐반뚜언(Tran Van Tuan)의 『이웃(Hang xom)』의 소설과 같이 시장 경제 하의 하노이인들의 삶과 사회적인 상황들을 지적하며, 세계화의 시대에 하노이 36거리의 변화와 삶의 상황들에 대해 주시하고 있다.

쩐 하우엔 테(Tran Hau Yen The)와 레 당 닝(Le Dang Ninh)의 〈항마거리-어린 시절의 거리〉는 최락원의 〈항마거리의 아오자이〉가 흑백의 화면으로 그려져 있는 것과는 달리 하노이의 전통적인 장난감들과 미국 영화의 영웅을 닮은 다양한 캐릭터의 가면들이 가판대에 즐비하게 놓여 있는 모습을 볼 때 항마 거리의 전통들이 자본 경제의 구조에 의해 조금씩 사라져 가는 1990년대 말에서 2000년대 초반의 풍경들이 파노라마와 같이 스쳐 간다.

즈엉 마잉 꾸옛(Duong Manh Quyet)은 '혼다 오토바이'와 '혼다 오토바이의 부속품'을 상징하는 오브제들을 설치하였다. '혼다 오토바이'는 하노이 시민들이 꿈꾸는 삶의 지표이다. '혼다 오토바이'의 부속품들로 실내 암벽 기구들을 설치함으로써 혼다 오토바이를 구입하기 위해 돈을 저축하는 과정을 마치 암벽을 통해 하나하나 꿈을 쟁취하는 과정으로 비유하여 표현하고 있다. 명물로 자리 잡은 가잉(Ganh)을 멘 상인들은 15세기 탕롱 케초(Thang Long Ke Cho)[20]

19. 배양수, 「베트남 문화의 즐거움」, 스토리하우스, 2018, pp.252~261.

혼다 오토바이의
부속품

시기부터 자연스럽게 생겨났으며, 가족의 경제를 부양하고 하노이 36거리에 활력을 불어넣고 있다. 응우옌 테 썬(Nguyen Thc Son)은 〈Carriers〉를 통해 '가잉(Ganh)을 어깨에 메고 가는 거리의 상인이 세계화의 시대에 하노이의 거리 모퉁이에서 언제까지 살아남을 수 있을까?'라는 질문을 던진다.

깐 반 안(Can Van An)의 〈Bong-Bong-Bong〉은 응우옌 테 썬(Nguyen The Son)의 질문들이 기우가 아닐 수 있음을 시사해주고 있다. 〈Bong-Bong-Bong〉은 지금

20. 하노이의 36거리는 15세기에 탕롱 케초(Thang Long Ke Cho)라고 칭해졌으며, 그 의미는 '탕롱의 분주한 상업지구'였다.

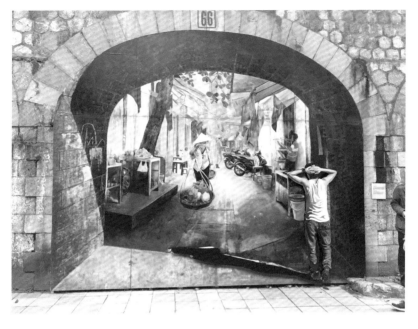

깐 반 안(Can Van An)
⟨Bong-Bong-Bong⟩

은 돌담길 아치의 굴다리들이 막혀 있어 풍흥로와 그 반대
편의 거리들을 오고 가지 못하지만, 돌담길 아치의 굴다리
들이 뚫려 있던 시절 36거리에 장을 보러 오던 사람들이
굴다리의 길을 가운데 두고 양편으로 오고 가며 물건을 샀
던 시절을 회상하게 한다.

팜 꽉 꽝(Pham Quoc Quang)의 ⟨동문의 회상⟩은 1세
기 이전에 있었지만 지명으로만 남아있는 하노이의 동문
(Cua Dong)의 성문을 그려내고 있다. 성문의 이미지들은
세라믹의 소재를 이용하여 픽셀로 형상화하였으며, 성문

주변에는 그 당시에 살았던 사람들의 삶의 모습을 작은 픽셀의 나무 프린팅으로 그려내고 있다.

응우옌 찌 마잉(Nguyen Tri Manh)의 〈키스〉는 1890년 프랑스 식민지 시절에 지어진 동쑤언(Dong Xuan) 시장의 건물 앞에서 가잉(Ganh)을 메고 있는 여성과 수병이 키스를 하는 장면을 통해 미국과 베트남의 전쟁이 끝났음을 자축하는 세레모니를 그려내고 있다. 2차 세계대전 종전을 기념하는 간호사의 키스 사진을 패러디함으로써 미국과의 전쟁에 대한 결과를 함축적으로 담고 있는 것이다.

하노이, 아니 베트남의 근현대사의 삶과 역사를 한마디로 함축하여 이야기하라고 한다면 하노이 사람들은 장수익의 〈롱비엔 철교〉를 가리킬 것이다. 롱비엔 철교는 '용이 뛰는' 이미지를 닮았다고 하여 롱비엔으로 명칭이 지어진 것으로 프랑스 정부의 주도하에 1899년에 착공하여 3년 후인 1902년에 준공된 다리이다. 〈롱비엔 철교〉는 전깃줄이라는 오브제를 이용하여 롱비엔 철교가 지닌 근현대사의 역사적인 사건들을 은유적으로 함축하고 있다.

하노이 시민들, 베트남인들이 근현대사의 삶과 역사를 상징하는 롱비엔 철교를 통해 상기하고자 하는 근현대사의 역사적인 유산은 무엇일까? 유엔해비타트의 꽝 소장은 롱비엔 철교의 역사적 유산에 대해 이렇게 이야기하고 있다.

롱비엔 다리는 베트남인들에게는
프랑스 식민지나 미국 전쟁 시기에 있어서 하나의 증인과 같은 곳이다.
롱비엔 다리로 이어지는 돌담길은 프랑스 군인들이 항복을 하고 후퇴할 때도,
하노이 사람들이 전쟁을 피해 시골로 피난을 갈 때도 지나가던 길목이며,
폭탄이 떨어질 때도 피해 숨는 곳이었다.
미국과의 전쟁에도 보수를 통해 끊임없이 유지하고자 한 곳이 롱비엔 다리이다.
롱비엔 다리는 베트남인들에게는 역사적인 유산으로서
이제는 전쟁이 아니라 서로를 존중함으로써
평화를 유지하고자 하는 문화적인 기념비를 상징한다.

호안끼엠
풍흥벽화거리
조성사업 안내문

3

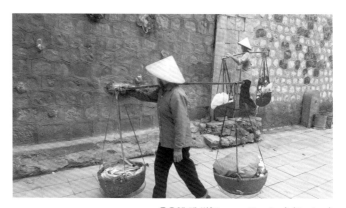

응우옌 테 썬(Nguyen The Son) 〈Carriers〉

시장 장터와 같은 거리에 보존성이 취약한 공공미술 작품을 설치해 놓는 것이 가능할까. 아니 전시장에 설치되어야 할 오브제가 거리에 설치되어 있는 장면을 상상할 수 있을까. 호안끼엠의 오브제와 설치 미술을 처음 마주한 순간 마치 물가에 내어놓은 아이를 바라보는 심정과 같았지만 그것은 이내 신선한 충격으로 다가왔다.

논(Non)을 쓰고 가잉(Ganh)을 메고 가는 여인들의 설치 오브제들은 언뜻 보면 실제로 가잉(Ganh)을 메고 풍흥로의 거리를 지나가는 상인들을 보는 것과 같은 착각을 일으킨다. 작품을 보다가 행인들이 내 앞을 지나가는 순간 논을 쓰고 가잉을 메고 가는 여인의 설치 오브제들도 함께 걸어오고 있는 것 같아 앞에 있으면 무의식적으로 몸을 피하게 된다.

연약한 재료로 제작되어 이미 발 부분이 잘려있는 오브제는 마치 우리와 같이 체온이나 분위기가 느껴지며, 겉으로는 쓰러지지 않을 것 같이 강인하지만 속으로는 한없이 연약한 우리 자신을 보는 것과

같았다. 만약에 논(Non)을 쓰고 가잉(Ganh)을 메고 가는
여인의 오브제들이 차갑고 발로 차도 쓰러지지 않는 매끈
한 브론즈로 만들어져 있었다면, 겉으로는 연약하지만 끈
질긴 생명력을 지닌 인간의 숨결을 보는 것과 같이 느껴
질 수 있었을까.

　무엇보다 끊임없이 의문이 드는 것은 돌담길 앞에 놓여
있는 양철 양동이의 오브제들이다. 그 양철 양동이의 오브
제들은 풍흥로의 일상생활에서 사용되는 물건이라 지나
가는 행인들의 작은 압력에 의해서도 충분히 훼손될 소지

응우옌 테 썬
(Nguyen The Son)
〈추억의 수도꼭지〉

가 있으며, 누구나 집에서 사용하기 위해 들고 갈 소지가 있다.

공공미술인지 현대미술인지, 거리인지 미술관에 있는 것인지 착각을 불러 일으키게 하는 풍흥로의 오브제와 설치미술은 미술관에서 전시될 작품이 시 장 장터 한복판에 설치되어 낯설면서도 이국적 풍경을 느끼게 한다. 풍흥로 의 오브제와 설치미술은 지금 베트남 현대 미술의 주된 흐름인가.

풍흥로의 오브제와 설치미술은 우리나라에 소개된 도이 머이(Doi Moi) 시 대 이후의 베트남의 현대미술[21]을 전시한 〈베트남의 풍경과 정신〉[22] 전과 〈불확실한 경계〉[23]전, 〈정글의 소금〉[24]전에 비추어 보면 베트남의 젊은 세 대들을 중심으로 움직이고 있는 미술의 경향들을 띠고 있음을 알 수 있다. 풍 흥로의 오브제와 설치미술은 도이 머이(Doi Moi) 시대 이후 베트남의 전반 적인 미술의 흐름을 유화, 래커 페인팅, 실크 페인팅, 목판화를 통해 소개하 는 〈베트남의 풍경과 정신〉[25]전과는 달리 영상, 설치, 오브제, 혼합 재료를 이용하는 〈정글의 소금〉전, 〈불확실한 경계〉전과 그 맥을 같이 하고 있다.

〈정글의 소금〉전과 〈불확실한 경계〉전에 참여한 베트남의 작가들은 풍흥 로에 참여한 베트남의 작가들과 같이 오브제와 설치 미술들을 중심으로 설치 하고 있으며, 작품의 주제들도 역사와 사회에 대해 비판적 관심을 갖고 있지 만, 이념과 사건을 비장하고 무겁게 제시하는 것이 아니라 타문화나 사회의 변화를 담담하게 수용하면서도 급격한 산업화와 도시화의 과정에서 자연, 신 화, 전통, 소수민족, 기억, 정서 등이 사라지는 것을 안타까워한다. 그에 반해 풍흥로에 참여한 베트남의 작가들은 작품의 주제에 있어서는 〈정글의 소금〉

21. 베트남의 근현대미술을 논할 때 일반적으로 시대적 흐름과 상황에 근거하여 인도차이나 미술시대, 사회주의 리얼리즘 미술시대, 도이 머이(Doimoi) 미술시대로 크게 세 개의 시기로 구분한다.
22. 〈베트남의 풍경과 정신-베트남 미술전〉, 광주 시립미술관과 베트남 미술관 공동주최, 2010.
23. 〈불확실한 경계-한베 수교 25주년 기념 시각예술교류 프로젝트 전〉, 주베트남 한국문화원 주최, 2017.
24. 〈정글의 소금-2017 한·베 수교 25주년 기념 KF 갤러리 기획전〉, KF 주최, 2017.

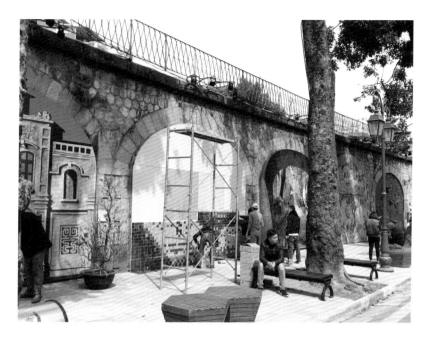

전과 〈불확실한 경계〉전과는 다른 경향을 지니고 있다. 풍
흥로에 참여한 베트남의 작가들은 급격한 산업화와 도시
화의 과정에서 사라지는 전통들을 〈36거리 설의 주간〉에
서 보듯이 현대적으로 재해석하여 계승하려고 하고 있다.
　풍흥로의 오브제와 설치미술은 시각 중심에서 확장하
여 청각·후각·촉각을 이용한 〈정글의 소금〉전과 〈불확실
한 경계〉전과 같이 실험적이면서도 작품의 의미를 은유적
으로 전달하는 오브제와 설치미술을 사용하고 있다. 시각

풍흥벽화거리
작업 사진

25. 베트남 북부는 그림 표면에 옻나무를 덧붙인 래커 페인팅과 비단위에 수묵으로 묘사하는
　　실크 페인팅이, 베트남 남부 지역은 서구 영향을 받은 호치민 시를 중심으로 한 오일 페인
　　팅이 주류를 이루고 있다.

3

응우옌 찌 마잉
(Nguyen Thi Mahn)
〈키스〉

중심에서 확장된 현대미술의 오브제와 설치미술은 사회에 대한 풍자와 비판을 내재하고 있어 그것들의 의미들을 하나하나 들추면서 마주하는 상황은 마치 양파 껍질을 벗기면 우리에게 먹음직스러운 하얀 알맹이들이 나오지만 눈은 어느새 따가우며, 눈가에는 눈물이 맺히는 순간과도 같을지도 모른다.

풍흥로의 오브제와 작품으로는 베트남 작가들의 〈김 방 지오 레(Kim Vang Giot Le)〉와 〈추억의 수도꼭지〉, 〈Carriers〉, 한국 작가의 〈롱비엔 철교〉가 있다. 즈엉 마잉 꾸옛(Duong Manh Quyet)의 〈김 방 지오 레(Kim Vang Giot Le)〉 오브제와 설치물은 특히 양파껍질을 벗기는 그러한 과정과 닮아 있음을 알게 된다. 그의 오브제

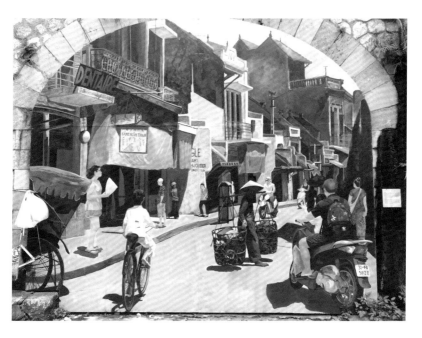

쭝 밍 하이
(Thong Minh Hai)
〈Finding〉

와 설치물은 벽 앞에 설치된 오토바이를 그저 스쳐 지나
가듯이 보면 황금색이 상징하는 의미에서 보듯이 값이 비
싼 오토바이를 상징하는 것으로 이해하고 지나칠지도 모
른다.

　하지만 벽에 설치되어 있는 오브제들과 함께 그 의미
들을 음미하는 순간 그 의미들은 단순히 경제적인 의미
를 나타내는 것에서 그치는 것이 아니다. 〈김 방 지오 레
(Kim Vang Giot Le)〉의 오브제들은 오토바이 부속품들
이며, 그 부속품들은 더 이상 오토바이 부속품으로 기능하

하노이 호안끼엠 거리의 문화와 삶

3

는 것이 아니라 실내 암벽 등반을 할 수 있게 하는 인공시설물로 전환된 것이다. 즈엉 마잉 꾸옛(Duong Manh Quyet) 〈김 방 지오 레(Kim Vang Giot Le)〉의 오브제는 그 부속품을 실내 암벽 등반을 통해 하나하나 획득하는 과정으로 비유함으로써 도이 머이(Doi Moi) 이후에 베트남에서 일어나고 있는 현재의 사회적인 의식을 반영하고 있다.

오브제는 또한 일상용품이 지니고 있는 본래의 용도에서 확장되어 물체에 대한 새로운 사고를 하게 하는 여정과 같다. 오브제를 통해 물체에 대한 새로운 사고를 하게 하는 것은 응우옌 테 썬(Nguyen The Son)의 〈추억의 수도꼭지〉와 〈Carriers〉이다. 〈추억의 수도꼭지〉의 수도꼭지와 양철통의 오브제는 더 이상 하노이의 일상에서 사용되는 용품으로만 기능하는 것은 아니다.

수도꼭지와 양철통의 오브제는 이제 80년대와 90년대를 지나온 풍흥로의 시민들이나, 하노이 시민들에게 하노이 시내 곳곳에 공용 수도꼭지가 설치되어 있던 80년대와 90년대의 시절을 회상하게 하는 하나의 장치로써 기능한다. 그 시절을 지나온 누군가에게는 벽면에 붙어 있는 사진과 같이 어린 시절이 생각날 수도 있으며, 누군가에게는 밤새 물을 가득 길어 놓은 양철통을 나르던 기억들이 생생하게 떠오를지도 모른다.

멀리서 기차의 기적소리가 들릴 것 같기도 하며, 몸을 실은 기차의 의자에서 창문을 바라보다 눈이 어지러워 눈을 감으면 어느새 자기

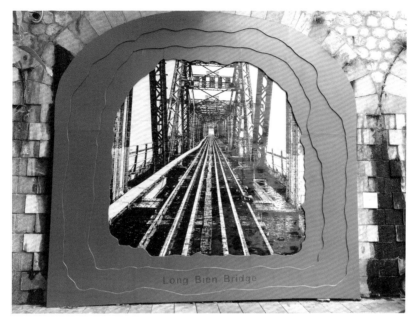

Long Bien Bridge

도 모르는 낯선 곳에, 그리고 낯선 시간에 내릴 것 같은 작업이 장수익의 〈롱비엔 철교〉이다. 〈롱비엔 철교〉의 오브제는 또한 오브제가 어떻게 다중적인 의미를 지닌 상징적인 기능으로 작용하게 하는지를 이해하게 해준다. 〈롱비엔 철교〉의 전선 오브제는 우선 롱비엔 기차가 전차임을 은유적으로 암시하고 있다. 두 번째로 롱비엔 철교를 상징적으로 표현한 오브제의 색채들은 롱비엔 철교가 지니고 있는 근현대사적인 역사적인 의미, 유엔해비타트의 꽝 소장이 인터뷰를 통해 언급한 것처럼 프랑스 식민시대, 프랑

장수익 〈롱비엔 철교〉

스와 미국과의 지난한 전쟁의 흔적들, 전쟁을 통해서도 롱비엔 철교를 유지하고자 했던 베트남인들의 정신을 은유적으로 상기시키고 있다.

우리 사회와는 정반대의 사회 체계와 문화를 상징하는 오브제는 응우옌 테썬(Nguyen The Son)의 〈Carriers〉의 오브제이다. 그 오브제는 우리 시장 장터와 같은 하노이의 구시가지인 36거리를 가면 흔하게 마주하는 거리의 행상 이미지이다. 하지만 그 오브제는 조금이라도 관심을 가지고 관찰해 보면 남성이 아니라 여성의 이미지임을 알 수 있다.

그 오브제는 우리 사회와 문화에서는 낯설면서도 이질적인 하노이, 아니 베트남의 과거와 현재, 그리고 미래의 사회 체계와 문화를 대표하는 이미지로써 베트남의 사회 체계와 문화를 이해하는 데에 있어서 주요한 관문과도 같다. 그 오브제는 타인을 배려하지만 타인에게 의존하지 않는 베트남의 힘의 원천이 어디서 오는지를 실감하게 해준다.

무엇보다도 풍흥로의 오브제와 설치미술 작품들은 돌담길 앞에 놓여 있는 몇몇 오브제와 벽에 붙어 있는 오브제들이 전부가 아니다. 풍흥로의 공공미술 작품들은 땀타잉의 벽화와는 달리 홍상을 가로질러 롱비엔 철교를 지탱하는 교각의 숫자를 상징하는 19개의 공공미술작품들로 구성되어 언제든지 돌담길 벽과 분리해서 철수할 수 있는 설치미술 작품들과 같은 특성을 띠고 있다.

호안끼엠 풍흥로의 오브제와 설치미술 작품들은 공공의 거리에 설치되는 공공미술의 작품인지 전시장에서 설치되는 현대미술작품인지 구분이 되지 않는다. 그 설치오브제들은 두들겨도 변형되지 않고, 발로 차도 깨지지 않는

재질로 설치하는 우리의 공공미술 현장에서는 그 시도조차 하기 힘들지도 모른다.

돌담 기찻길의 호안끼엠
풍흥벽화거리

하지만 '시장 장터와 같은 일상의 삶에서 예술의 기능과 역할이 무엇인지' 그리고 '공공의 장소를 작품을 통해 어떻게 의미화해야 하는지', '역사적인 유산과 공공미술 작품을 어떻게 공존하게 하는지', 그리고 '사회 체계와 문화가 서로 다른 국가 간의 교류를 어떻게 진행해야 하는지'에 대해 공공미술이나 현대미술에서 끊임없이 진행되는 화두들을 가로지르면서 나아가고 있다는 점에서 흥미를 주고 있다.

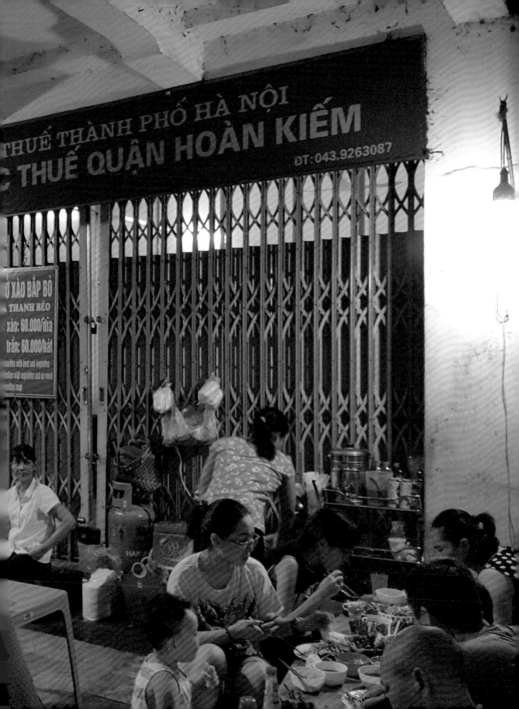

4장

공동체, 그 아름다운 이름들

'베트남이라는 나라에 대해 얼마나 알고 있는가?' KF 베트남 벽화 사업의 봉사단에 선발되고 스스로 던져본 질문이었다. 대학교에서 국외봉사에 선발되기 위해 해당 국가를 공부했던 습관이 다시금 나에게 물어본 것이다. 더운 기후, 쌀국수, 그리고… 나는 한동안 머릿속을 뒤져보았지만 그것이 다였다. 며칠 뒤면 출국해서 3주를 머물러야 하는 나라에 대하여 이렇게도 지식이 없다니, 멋쩍은 마음으로 인터넷을 열고 검색을 시작했다. 그리고 한 10분 쯤… 괜한 짓을 했다는 생각이 들었다. '한국군 증오비' 그리고 이름보다 섬뜩했던 내용들…. 레바논으로 파병을 다녀온 나에겐 더더욱 무거운 마음으로 다가왔다. 수십 년 전의 이야기, 우리의 할아버지들의 이야기, 손자인 우린 환영받을 수 있을까? 하는 조금의 두려운 마음으로 출국했던 기억이 난다.

실제로 도착해서 느낀 점에 대해 기억이 나는 대로 적어 보자면, 대구의 여름보다 더한 더위, 별이 보이는 하늘, 그리고 우릴 반겨준 순박한 친구들. 바로 한국어를 전공한 베트남의 대학생들이었다. 최신 유행 중인 한국드라마 OST를 벨 소리로 설정해 놓은 그 모습 덕에 출국 전 느낀 두려움은 어느새 녹아 없어져 버리고 새로운 시작에 대한 기대감이 부풀어 올랐었다.

드디어 일정의 첫날, 우리는 봉사지에서 간단히 자기소개를 하고 각자가 맡은 봉사에 투입되었다. 미술 전공이 아닌 나와 대부분의 학생은 벽면을 사포로 갈아 매끈하게 하고, 그림의 배경이 될 공간을 단색

페인트로 칠하는 일을 맡았다. 마을 전체를 작업해야 했기 때문에 2명씩 3명씩 조를 이루어 작업을 했고, 베트남 대학생들이 우리의 통역을 도와주었다. 회색이었던 마을이 점점 알록달록하게 변해가는 모습과, 감탄을 금치 못할 작가 선생님들의 작품이 완성되어가던 모습은 더위를 이겨내고 활동을 계속하게 하는 원동력이 되어 주었다. 그리고 적극적으로 우릴 도와주던 마을 청년들의 지원 덕에 일정은 계획대로 차근차근 진행되었다. 특별히 기억에 남는 건, 근처 초등학교에 가서 태권도와 한글을 가르쳐 주었던 것이다. 비록 이틀간의 짧은 수업이었지만, 고사리 같

김상훈,
2016 청년 봉사단

4

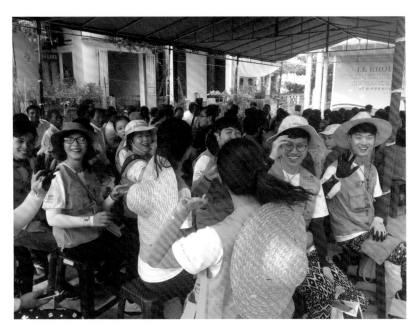

2016 프로젝트
착공식

은 손과 발로 열심히 따라 해 주던 밝고 고마운 초등학생들이 있었다. 그리고 학교까지 우리를 오토바이에 태워준 고마운 베트남 청년들이 있었다. 알록달록하게 칠해진 울타리를 오토바이를 타고 '슝' 지나오노라면, 파노라마처럼 색색의 울타리가 합쳐진 신기한 색을 내었었다.

함께 땀 흘린 동료들도 기억이 난다. 종이에 그리는 것도 어려운 걸 울퉁불퉁한 벽에 쓱쓱 그려내는 작가님, 스프레이로 그림을 그릴 수 있다는 걸 처음 알게 해준 작가님, 캐릭터들로 마을에 생기를 불어넣어 주던 작가님,

또 우리가 벽화 봉사에 전념할 수 있게 물심양면으로 힘써주신 KF 직원분들도 말이다.

마지막으로 우리의 손바닥으로 그린 그림 이야길 하고 싶다. 새끼손가락을 걸고 있는 두 손과 그 밑에 우리의 손바닥으로 찍어 그린 두 나라의 인사말, 이제 우리는 서로에게 총을 겨누던 모습을 잊고 악수를 하며, 약속의 새끼손가락을 걸며, 친근한 인사를 건넬 수 있을까? 최근 축구 덕분에 급속히 친해진 한국과 베트남을 생각하면 가능할 것 같다는 생각이 든다. 작은 손바닥들이 모여 그림을 그리듯, 한 사람 한 사람의 작은 노력과 성과들이 모여 두 나라의 우정이 될 수 있을 것이다.

이제는 포털 사이트에 '베트남 벽화 마을'을 검색하면 작가님들이 그렸던 그 그림과 마을을 쉽게 찾아볼 수 있다. 여전히 입이 떡 벌어지는 멋진 작품들이다. 그 작품들과 함께, 완성되기까지 많은 손길들이 있었다는 것도 기억해 주었으면 좋겠다. 3년이 지난 지금도 그때의 사진을 내가 휴대폰에서 지우지 못하는 것처럼.

Người đẹp, Thời gian hạnh phúc
Tinh khiết và xinh đẹp Tam Kỳ,
Đó là một vinh dự để có thể giúp đỡ.
아름다운 사람들, 행복한 시간
순수함과 아름다움의 땀끼,
도움을 드릴 수 있게 되어 영광이었습니다.

 지금이라도 구글 번역기를 빌어 그 순간을 함께 보낸 베트남의 주민들에게 베트남어로 전하고 싶었다. 땀타잉 벽화 봉사는 나에게 평생 동안 잊을 수 없는 한여름 밤의 꿈이었다. 언어가 통하지 않아도 눈빛으로 마음을 느낄 수 있다는 것을 알게 해 준 곳. 그곳은 작은 바닷가 마을 땀타잉이었다.

 처음 걱정부터 들었다. 나는 낯선 페인트, 붓, 도구들을 바라보며 내가 과연 큰 도움이 될 수 있을까. 그러나 작가님들, KF의 과장님, 봉사단 그리고 땀타잉의 마을주민들의 열정과 도움으로 나는 페인트 전문가가 될 수 있었다. 서로 처음 본 상태에서 함께 맞추는 것은 보통 힘든 일이 아니지만, 땀타잉의 마을을 아름답게 만들 것이라는 동일한 목표로 우리는 하나가 될 수 있었다.

 어느 날은 작업을 하는 도중 외국인이 신기했던 꼬마 친구들이 내

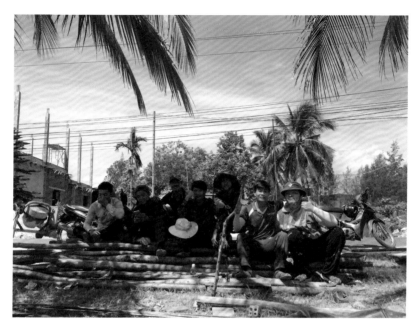

가 작업하는 모습을 멍하니 바라보았다. 초콜릿을 하나 주었더니 단호하게 "NO"라고 말했다. 그러면서 하교를 하고 맨날 찾아오는 아이들, 계속 초콜릿을 주어도 받지 않았다.

　하지만 어느 순간인가. 그 꼬마들이 나의 초콜릿을 받고 맛있게 먹어주고 있는 장면을 바라보았을 때 정말 흐뭇하고 행복한 느낌이 밀려왔다. 처음 꼬마들에게서 느껴지던 호기심과 의심스러움은 뭐라고 말로 표현할 수 없었다. 그 꼬마들이 나의 이름을 불러주며 작업을 함께 도와주며 웃

장우식,
2018 청년 봉사단

공동체, 그 아름다운 이름들

4

어주고 있었다. 내가 숙소에 모자를 두고 와서 햇빛 때문에 힘들어하는 모습을 보고 자신의 모자를 벗어주는 땀타잉 마을의 청년단 형. 그때 '교류라는 것이 이런 거구나'라는 생각을 들게 하였다.

벽화와 함께 하루하루 지나가면서 아름답게 변해가는 마을, 그리고 그 변해가는 마을을 보며 행복해하시는 주민들의 모습을 바라보았을 때 설명할 수 없을 만큼의 행복감을 느끼게 해주었다.

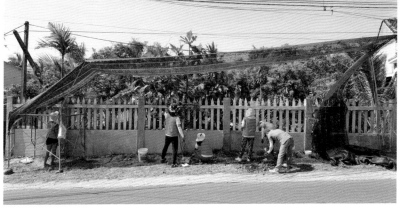

청년 봉사단

　문화는 하루아침에 만들어진 것은 아니다. 다른 나라의 문화를 이해하는 것은 어렵다. 베트남뿐만 아니라 어느 나라를 가든 그 나라의 법과 규칙, 문화를 존중하는 자세가 필요하지 않을까. 나는 공공외교에 대한 관심이 있어 2015년부터 KF 하노이사무소의 행정직원으로 일하게 되어 베트남 벽화사업에 처음부터 참여하게 되었다.

　1, 3차 프로젝트가 진행된 지역은 땀타잉 마을이다. 땀타잉 마을은 하타잉1, 하타잉2, 쭝타잉, 트엉타잉이라고 칭하는 4개의 촌이 있다. 땀타잉 마을이 위치한 꽝남 지방은 참파왕국의 문화가 간직된 애국자들의 열사의 고향이다. 하노이가 베트남의 수도라면 땀끼시는 꽝남성의 성도이다. 하노이는 오래된 수도이며, 땀끼시는 젊은 도시이다. 땀끼시는 어머니 영웅상, 끼아잉(Ky Anh) 터널 유적지, 푸닝(Pu Ninh) 저수지가 있다. 땀타잉 마을과 같이 베트남의 시골의 집들은 비가 많이 내려 마당에 타일을 깔며, 해먹에서 잠을 자기도 한다. 베트남 각 지방은 사투리가 있고 지방 방송에도 사투리를 구사한다. 크게 구분해서 북, 중, 남 방언이 있다. 억양, 단어, 성조 등이 달라 대표적인 사투리는 없다. 예를 들자면 꽝남지방 땀끼시에 "a" 발음이 안 나오고 "오"로 발음한다.

　나는 하노이 태생이다. 처음 땀타잉의 마을에 갔을 때 도시와는 달리 평화로운 분위기가 느껴졌고, 시간이 천천히 흐르는 것 같았다. 땀타잉 마을에서 벽화사업을 시행한 여름에는 40도가 가까운 더위가 지속되어, 벽화 작업은 주로 이른 아침과 저녁에 하였다. 벽화 작업은

힘들었다기보다는 배움의 장과도 같았다. 벽화 작업이 끝나고 다시 마을을 방문을 때 가족의 품에 돌아온 것 같이 주민들이 반갑게 맞이해 주던 광경은 잊을 수 없다. 땀타잉 마을의 벽화는 수줍어하면서도 여전히 한결같은 심성을 지니고 있는 주민들의 삶과 모습을 잘 반영하고 있다. 주민들은 작업 초반에는 의심스러운 눈초리로 쳐다봤지만 작업 중간쯤부터는 적극적으로 참여하였다. 끝날 무렵이 되자 주민들은 무지 아쉬워하였다. 사업 전에는 외부 손님이나 방문객이 많지 않던 마을이라 마을 주민들은 외지인이나 혹은 여행객들과 대화할 때 수줍어하였다. 하지만 사업이 끝난 후에는 외부 관광객에게 친숙하게 대하는 광경을 볼 수 있었다.

2차 프로젝트의 대상지는 하노이 호안끼엠의 풍흥로였으며, '하노이의 추억'이라는 주제로 진행되었다. 하노이는 1010년 이씨왕조 때부터 베트남 수도가 되었다. 천년 수도이다. 하노이는 대도시이지만 베트남의 역사와 오랜 문화의 층을 간직한 곳이다. 호안끼엠 구는 하노이의 중심구역이며, 풍흥 거리는 구시가지이다. 프랑스 식민지 시절 하노이 거리는 대부분 프랑스 이름으로 지어졌다. 하지만 1945년 8월 이후 프랑스 식민지로부터 벗어나 거리이름도 개명하였다. 풍흥은 베트남 역사에서 제3차 중국 지배 시기에 당나라의 통치자와 싸운 지사이다. 풍흥로에 있는 롱비엔 철교는 1898-1902년 프랑스 식민지 시절에 건설되었고, 초기에는 기차와 보행자 길만 있었다. 하지만 지금 풍흥거리의 주민들은 대부분 장사를 하고 있다.

하노이의 풍흥로는 땀타잉 마을과는 달리 벽화 사업을 통해 주민들의 삶의 질을 향상하는 것보다 예술을 통해서 전통문화와 역사 등에 대한 주민들의

보존 의식을 개선하는 데에 있었다. 벽화는 롱비엔 철교로 이어지는 다리 밑의 돌담 벽에 조성되었다. 그 돌담 벽은 36거리의 한가운데에 위치해 있어 주변에는 노점상들과 커피를 마시는 가게들이 즐비해 있고 오토바이 주차장으로 사용되고 있었다. 그로 인해 돌담 벽 주변은 악취가 심했고, 깊은 역사적 의미가 있는 장소라는 사실을 모르는 사람이 많았다.

벽화 속에 등장하는 오토바이, 노점상 커피를 마시는 장면은 하노이 거리에서 흔히 볼 수 있는 풍경이다. 오토바이가 보편적 교통수단이 된 것은 1990년 후반부터 인 것 같다. 도이 머이(Doi Moi) 이후 베트남은 일본, 대만 등의 오토바이 조립 공장이 건설되었으며, 그로 인해 저렴한 가격으로 구매가 용이하고 특히 베트남 인프라와 맞아서 급격히 성장하였다. 노점상과 오토바이의 광경은 베트남을 처음 방문한 여행객들에게는 깊은 인상을 심어준다. 커피는 베트남의 대표적 생활 습관이며, 외국 지도자분들도 공식 방문 시 베트남 커피를 즐겨 마시는 광경을 볼 수 있다. 하노이는 예전에 대가족이 함께 모여 살았지만 지금은 많이 변해가고 있다. 베트남의 여성들은 결혼을 해도 경제활동을 한다. 명절에도 고향으로 가서 가족과 함께 제사를 지내며, 전통음식을 먹는 분들도 있지만 여행을 떠나는 분들도 많다.

베트남 벽화사업에 참여했던 한국 작가들과 봉사단원들은 베트남 음식을 즐겨 먹었다. 물론 한국 음식을 먹고 싶을 때도 있었겠지만. 땀타잉과 달리 풍흥벽화거리 사업은 베트남 작가들도 함께하여, 작업 준비 과정이 더욱더 많았다. 땀타잉에서는 사업 초반에 아직 벽화 사업을 잘 모르는 주민들을 설득하고 통역하는 데에 어려움을 겪었고, 하노이 프로젝트에서는 작가들이 구상

한 작품의 내용을 관계 기관에 예술적인 면을 부각시켜 통역하는 데에 어려움이 있었다. 하노이의 옛 추억을 되살린 풍흥벽화거리가 조성된 후, 하노이 옛 추억이 되살아나 주민들과 여행객들에게 하노이에 대한 이해와 베트남 현대미술에 대한 관심을 더욱더 높였으며, 하노이 시민들도 도시의 공공장소를 활용하는 것에 큰 관심을 가지게 되었다.

국제 교류의 일환으로 봉사활동을 한다는 생각에 몹시 설레었다. 하지만 걱정도 앞섰다. 벽화사업도 땀타잉 마을도 모르는 데 내가 잘 해낼 수 있을까. 나는 다낭에서 태어났고, 땀끼시에서 1년을 산 적도 있었지만, 땀타잉 마을에 대해서는 들어본 적이 없었다. 다낭에서 땀끼시에 오는 데만 해도 자동차로 1시간 반이 걸린다. 땀타잉 마을은 땀끼시에서도 자동차로 30-40분 더 들어가야 하는 어촌마을이었다. KF의 베트남 벽화사업에 참여하면서 땀타잉 마을은 예전부터 '피시 소스'로 유명한 지역이라는 것을 알게 되었다.

나는 2-3회 작가들과 봉사단을 픽업하고, 한국 요리를 조금 할 수 있어서 음식을 담당하였다. 작가들과 봉사단을 픽업하는 일은 새벽이라 힘들었지만 40도가 넘어가는 더위에서 작가들과 봉사단 모두가 고생한 것에 비하면 그 정도의 일은 힘든 것도 아니었다. 나는 작가들과 봉사단을 위해 오늘 점심은 뭐를 해야 하나. 또 저녁은 무엇을 해야 하나 늘 고심하였다. 어느 날인가. 호텔 주방장에게 요리를 배워 한국 작가들과 한국 봉사단들에게 한국 요리인 김치찌개와 비빔밥을 해주던 기억이 떠올랐다. 무더위에서 고생하는 한국 작가들과 봉사단들을 위해 한국 요리를 내놓는 순간은 가장 떨리고 긴장을 한순간이었다. 다행히 맛있게 먹는 모습을 보며 마음이 뿌듯하였다. 그렇게 매일 작가들과 봉사단에게 요리를 해서 같이 먹다 보니 언제부터인가 한 가족과 같이 느껴졌다. 사업이 끝나고 공항에서 헤어지는 순간 나는 마음이 많이 아팠다.

땀타잉의 마을 주민들은 순수하고 친절하였다. 하지만 사업을 처음 시작하였을 때는 벽화사업이 무엇인지, 그리고 처음 보는 외국인이 자신의 집에 와서 이래라저래라 지시하는 것에 익숙하지 않았을 것이다. 마을 분들은 처음에는 쉽게 마음을 열지 않았다. 그리고 언어도 지역마다 서로 다르기에 소통도 쉽지 않았다. 나는 땀끼시에서 가까운 다낭 출신인데도 땀타잉 마을 분들의 말을 알아듣는 데 상당히 힘들었다. 통역을 맡은 다른 두 분은 하노이 출신이라 마을 주민들하고 대화할 때 나보다 더 많은 식은땀을 흘렸을 것이다. 다행히 마을 주민들은 봉사단과 작가들이 아주 열심히 하는 모습을 보면서 점점 마음을 열고 열심히 참여하였다. 벽화 사업을 하고 난 후에 마을 주민들

Kim Hoai,
2016, 2018
통역 참여자

공동체, 그 아름다운 이름들

4

의 삶은 많이 달라졌다. 사업이 끝나고 한번 들린 마을의 풍경은 전과는 사뭇 달라졌다. 마을은 사업 전과는 달리 가게들도 생겨나고, 새로 지은 집들도 여기저기 생겨났다. 그리고 홈스테이를 할 수 있는 장소와 모텔들이 새로이 생겨났다. 무엇보다 마을 주민들은 낯선 사람들을 보면 피하는 것이 아니라 웃어주고 친근하게 얘기를 나누는 모습을 볼 수 있었다. 그리고 특히 마을 어린이들은 한국말에 관심을 가지고 공부를 하고 있었으며, 간단한 한국말을 하는 모습을 흔히 볼 수 있었다. 지금도 문득문득 피시 소스의 내음을 느끼게 하는 마을 주민들과 한국 작가들과 한국 봉사단들과 함께 벽화사업을 하고 있는 것과 같은 착각이 들게 한다. 땀타잉 마을에서 보낸 시간은 나의 삶에서 가장 아름다운 시간이었다. 지금도 언제나 기다리고 있다. 그러한 시간들이 다시 오기를.

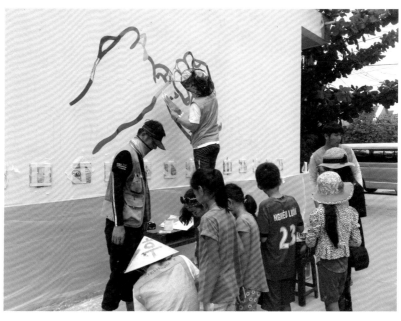

봉사단과 땀타잉 마을 아이들

공동체, 그 아름다운 이름들

4

　날씨가 몹시 덥고 습한 데다가 작은 벌레들이 윙윙거렸다. 가만히 앉아 있는데도 땀이 줄줄 흐르는 데 과연 3주 동안에 할 수 있을까? 더워서 누군가 기절하진 않을까? 마을 주민들과 한국 작가들, 양국 봉사단원들이 모두 모여 착공식을 하는 첫날 마을 회관에서 했던 근심들은 어느새 아득하기만 하다. 땀타잉은 아주 조용하고 평화로운, 도시의 때가 묻지 않은 순수한 동네였다. 아이들이 맨발로 뛰어다니고, 호기심에 가득하여 한국 작가들과 봉사단원들을 구경하러 와서 말을 걸었다. 바닷가도 인접하고 있는 아름다운 마을인 땀타잉은 노후된 집이 많았지만 벽화가 끝나고 나면 많은 사람이 오고 싶은 동네인 곳이었다.

　우리나라의 벽화마을을 여러 군데 다녀 본 적이 있어서 베트남에서 벽화사업을 진행하는 것이 K팝이나 한국 드라마와 같이 한국 문화를 알리는 데에 도움이 될 거라는 생각이 들었다. 2016년 당시만 해도 해외에서 한국식 벽화마을의 사례를 찾기가 어려웠다. 미국이나 캐나다와 같은 선진국의 사례는 많았지만, 한국 작가가 마을 미술의 차원에서 벽화마을을 조성하는 프로젝트는 없었다. 한국과 달리 베트남에는 벽화마을의 개념이 없었다. 그래서 정확히 무엇을 해야 하는지, 왜 해야 하는지에 대한 아이디어를 설명하는 것 자체가 어려웠다. 또한 벽화작업을 할 수 있는 시간은 제한되어 있어 작가들이 도착하기 전까지 벽 청소라던가 차양 설치 등의 작업이 필수적이었는데 고압청소기를 이용해 벽의 때를 벗겨내고 어떤 기계로 어느 정도의 수

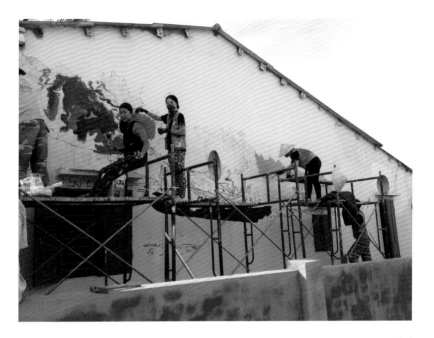

청년 봉사단

준까지 청소를 해야 하는지 난감하였다.

　벽화는 주로 작가들이 그렸지만 기본 바탕이 되는 벽에 그림을 그릴 수 있는 밑 작업은 한-베 봉사단이 했다. 봉사단은 오염된 벽을 긁고, 닦아내고, 청소하고 페인트 색을 섞는 일과 벽과 담장을 칠하는 업무를 도맡아 했다. 막바지에는 미술을 전공한 봉사단원 학생을 중심으로, 직접 벽화를 완성하기도 했다. 우리나라의 봉사단원들은 땀끼시와 자매결연을 맺은 대구시의 계명대와 연계하여 학생들을 선발하였다. 학생 선발 당시에 30도가 훌쩍 넘는 더

위 속에서 잘 견딜 수 있는지를 미리 확인했고 실제 작업을 진행할 때도 무사히 마칠 수 있도록 많은 신경을 썼다. 야외라서 사전에 차양을 치는 작업을 제일 먼저 했다. 그럼에도 체감 40도에 육박하는 날씨 때문에 중간중간 휴식과 간식을 먹으면서 지치지 않도록 했다. 한국에서 아이스팩을 대량으로 구매해서 가져가기도 했지만 아이스팩은 10분도 채 견디지 못했고 에어컨이 없는 더위에서는 속수무책이었다. 마을창고에 아이스박스를 2개 부탁해서, 매일 얼음을 채워 넣고 물과 과일을 아침마다 사서 작업하는 작가들과 봉사단이 더위에 지치지 않도록 신경을 썼다. 벽화 시안은 마을 주민들과 상의하였으며, 원하는 색을 물어보아 도색을 진행하였다. 마을 주민들의 모습을 벽에 담고 사진을 찍어 타일에 인화해서 작업하기도 하며 베트남의 풍경을 잘 표현해내려고 노력하였다. 벽화를 그릴 때면 주민들이 몰려와서 아이돌 구경하듯이 작업 과정을 신기하게 구경했다. 벽화가 완성되고 페인트칠로 변해가는 벽을 보면서 주민들은 페인트를 가져가 직접 자신 집의 벽을 칠했다. 그리고 작가들에게 자신의 집에도 벽화를 그려달라고 하는 주민들이 늘어났다. 주민들이 수동적인 모습에서 점점 적극적이고 능동적으로 변하고 있음을 실감할 수 있었다. 그래서인지 벽과 담장은 마을 주민들이 스스로 참여하여 마을 사람들의 마음이 잘 스며들었다. 3주가 지나 새롭게 탈바꿈한 마을 모습을 보았을 때 보람을 느꼈으며, 2017년 김정숙 여사님이 땀타잉 마을에 오셨을 때도 정말 뿌듯했다. 양국 교류의 상징이자 아름다운 마을의 모습을 김정숙 여사님과 우리 언론에도 생생하게 전할 수 있었고, KF를 홍보할 수 있는 기회였기 때문이다. 마을 벽화는 공연이나 전시처럼 일회성 프로

젝트에서 끝나는 것이 아니라, 마을 주민들과 함께 남아있고 관광객들이 찾는 명소가 되어 마을을 새로운 곳으로 탈바꿈해준다는 점에서, 그리고 보다 나은 공동체 문화를 나누는 지속가능한 프로젝트 모델을 처음으로 시도했다는 점에서 기억에 남는다.

베트남 시골 마을에서 들려온 '안녕하세요?'

'안녕하세요?' 낯선 곳에서 예기치도 않게 발음도 어눌한 꼬마 아이들에게 들은 우리말에 묘한 기분이 들었다. 그 느낌은 후에 외교부 산하 공공기관 평가위원이 KF의 베트남 벽화사업은 이른바 '풀뿌리 공공외교'에 공헌하였다는 말을 끊임없이 떠오르게 하는 순간과도 같았다. 공공미술이란 용어는 아직도 나에게는 생소하다. 문화예술사업부로 자리를 옮기고 처음 마주한 것은 베트남 벽화사업이었다. 이 사업은 이미 2016년에 성공적으로 끝난 사업 같은데, 베트남에서 더 할 수 있는 게 있을까. 하노이 프로젝트를 시작하자마자 그 생각은 산산이 부서졌다. 서울의 종로와도 같이 전통을 자랑하는 지역인 호안끼엠 풍흥로는 베트남 국민들의 이목이 집중되어 있는 곳이었다. 호안끼엠 구를 관통하고 있는 100년 전에 지어진 롱비엔 철교. 그 철길 밑으로 이어진 돌담 위에 공공미술 프로젝트를 추진하는 과정은 헤쳐가야 할 많은 난관이 기다리고 있었다. 처음에는 하노이시 인민위원회의 승인을 얻어 호안끼엠 구 인민위원회와 협력하여 진행하면 될 것으로 생각했으나, 프로젝트 추진 과정에서 생각지도 못했던 관계 기관들이 나타나서 많은 어려움이 있었다. 호안끼엠이라는 상징성 때문이었을까. 우리나라 작가들은 돌담에서 벽화를 그리기 위해, 각 분야 전문가들의 까다로운 기준을 통과해야만 했다. 프로젝트에 참여한 베트남 작가들은 자긍심이 아주 강했다. 양국 작가들의 의견 조율은 그리 호락호락하지 않았다. 2017년 11월에 프로젝트를 마감하기로 하였으나 일이 진척되지 않아, 우리나라 작가들은 작업을 하

156

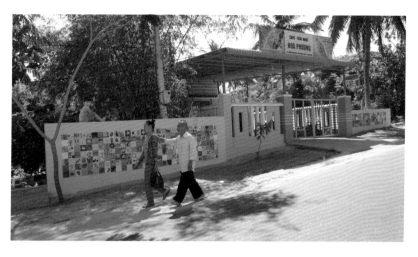

던 중 돌아와야 했다. 이후 2018년 1월 다시 돌아가 마무
리를 지었다.

풍흥벽화거리가 조성된 이후 가족, 연인, 친구들과 함께
사진을 찍으러 온 베트남 사람들과 관광객들로 벽화 거리
는 발을 디딜 틈도 없이 붐비기 시작했다. 풍흥벽화거리에
서 찍은 사진들이 인스타그램에 끊임없이 올라왔고 현지
언론에도 많이 보도되었다. 이듬해 풍흥벽화거리가 현지
지명 예술가였던 故 부이 쑤언 파이(Bui Xuan Phai)의 이
름을 딴 문화예술상과 2018 아시아도시경관상을 수상하
였다는 소식을 듣는 순간 그 힘들었던 시간이 조금 보상받
은 느낌이 들었다. 2016년도 땀타잉 프로젝트에 참여했
던 분들은 땀타잉 마을이 2017 아시아도시경관상을 수상

한국 봉사단, 청년단,
동네 꼬마들이 함께
만든 나눔의 벽

공동체, 그 아름다운 이름들

4

하고, 김정숙 여사가 땀타잉 마을을 방문했을 때 나보다 더 벅찬 감정이 밀려왔을 것이다. 2018년에 두 번째로 찾았던 땀타잉 마을에서의 작업은 마을 주민들의 환대로 아주 재미있게 진행할 수 있었다. 2016년, 땀타잉 벽화마을이 조성된 이후, 평일 400-500명, 주말 1,000명 정도의 방문객이 마을을 방문하며 땀타잉 주민들의 삶에도 변화가 생겼다. 오토바이 주차장 13개, 음료수 판매점 21개, 식당 7개 등이 새롭게 운영되며 마을이 활기를 띠기 시작했다. 벽화마을 초입에 위치한 '다다네 집'의 꼬마 숙녀 '다다'는 마을에서 1시간씩 걸리는 한글학교를 매주 다니며 한글을 배워 한국의 벽화 감독님에게 메일을 보내기도 한다. 다다의 이야기를 들으며, 땀타잉 마을을 처음 방문하여 '안녕하세요'를 처음 듣던 뭉클함이 떠올랐다. 베트남에서의 벽화사업은 KF에서 내가 해야 할 일이 무엇인지를 다시 한번 생각하게 하였다.

작가와 아이들이 함께 찍은 즉석 사진

베트남, 53개의 민족으로 구성된 나라

신기했다. 골목에서 하얀 바다의 모래사장과 수평선이 보이고, 조금만 걸어가면 옆으로 강이 흐르는 마을. 땀타잉 마을은 한국에서는 전혀 볼 수 없는 아주 이국적인 풍경을 자아내는 마을이다. 베트남은 도이 머이(Doi Moi) 이후 개방경제를 채택하고 있으나 사회주의 국가로서 한국과 다른 정치체계를 지니고 있다. 벽화 사업이전에는 땀끼시와 땀타잉 마을을 방문한 적이 없으나 벽화 사업을 하러 처음 들렀을 때 땀타잉 마을은 하노이와는 달리 여유로운 삶을 느끼게 하였으며, 예전의 한국의 시골 같은 느낌이 들었다.

베트남은 유교 문화를 지니고 있다는 점에서 우리와 공통점을 지니고 있지만, 우리와는 달리 남북으로 길게 이루어진 국토와 53개의 민족으로 이루어져 있어 무수히 많은 다양한 문화를 지니고 있다. 베트남인들은 외세에 굴복하지 않은 국가라는 자부심을 강하게 지니고 있으며, 베트남 전쟁으로 아들을 잃은 어머니들 위해 위대한 기념비를 설치하여 기리고 있다. 베트남을 비롯해 외국을 여행할 때 우리보다 경제적으로 차이가 난다고 하여 그 나라의 국민을 폄하하는 자세는 지양해야 한다. 외국으로 여행하거나, 또는 다른 나라와 교류를 하고자 할 때 상대국의 문화를 이해하고, 그 차이를 존중해주는 것이 우리가 갖추어야 할 가장 기본적인 소양이다.

벽화 작업 중 설치 작품의 경우 제작하는 곳을 찾기 어려울 수도 있기 때문에 사전 현지답사 등 준비 작업을 꼼꼼히 해야 했다. 베트남의 하노이도 서울과는 달리 재료가 원활하게 수급되지 않을 수 있다. 땀

타잉의 여름은 진짜로 더웠다. 40도를 오르내렸다. 2차 땀타잉의 벽화 작업을 진행했을 때 날씨는 40도를 오르내렸다. 날씨는 가장 큰 장애였지만 벽화 작업은 땀끼시와 땀타잉마을 인민위원회와 청년단, 마을주민들이 열정을 다해 도와주어 재미있는 시간이 되었다. 2016년의 기억 때문일까. 2018년 사업에 참여하면서, 마을 아이들이 타일에 그림을 그려 벽에 붙이는 작업을 하였는데 아이들이 적극적으로 참여하고 또 그림을 잘 그려서 놀랐다. 그리고 벽화 사업을 진행하면서 마을 주민들과 함께 보내면서 가슴으로 서로를 이해하는 시간을 갖게 되었다. 무엇보다 다낭에서도 자동차로 두 시간 이상 걸리는 베트남의 작은 어촌마을 주민들이 한국에 대해 관심을 갖고, 어린아이들이 한국어를 공부하는 장면들을 볼 때 가슴이 뭉클해 왔다.

벽화사업을 진행하면서 가장 큰 보람을 느낀 것은, 마을 사람들과 맺게 된 깊은 관계였다. 베트남 중부지방의 한 작은 어촌마을 주민들이 한국을 알게 되고, 한국어를 공부하는 모습들에서 보람을 느꼈다. 완공식을 마치고 작가들과 봉사단원들이 마을 주민들과 인사를 하고 동네 아이들이 눈물을 쏟는 모습을 보니 지나온 시간들이 주마등처럼 지나갔다.

벽화는 자신의 예술성과 기량을 자랑하는 것은 아니다.
마을 주민들의 의견을 충분히 수렴하고 그들의 눈높이에 맞추어야 한다.

2018년 땀타잉 벽화마을 확장사업을 마친 후, 나는 가벼운 마음으로 KF 동료들과 함께 골목길을 따라 그림들을 하나하나 구경하고 다녔다. 마을 아이들과 청소년들은 우리 뒤를 졸졸 따라다녔다. 마을을 떠나기 위해 한국 작가들이 자동차에 오르자 마을 아이들은 눈물을 흘렸다. 그때 무언지 모를 묘한 느낌이 들었다. 그리고 KF가 지난 4년간에 걸쳐 진행한 베트남에서의 벽화사업을 정리해야겠다는 마음을 갖게 되었다.

베트남 벽화사업은 바로 어제 일처럼 느껴진다. 지난 시간들이 하나하나 스쳐 간다. 해외 사업을 진행할 때 현지 정부의 정책, 법률, 생활습관, 역사문화, 기후, 재료 조달, 예산계획 등에 대해 꼼꼼히 검토하여도 현지에 가면 생각하지 못했던 변수가 생긴다. 그래서 상대국의 담당지와 충분히 협의하여 이해의 간격을 좁힌 후 진행해야 한다. 그리고 상대방의 관심과 참여를 충분히 이끌어 낸 후 함께 만들어 간다는 느낌을 갖도록 해야 좋은 성과를 얻을 수 있다. 국내 벽화사업에서도 마찬가지일 것이라 생각한다. 나에게는 땀타잉에서의 사업보다 하노이에서의 사업이 어려웠다. 땀타잉 벽화마을 1차 사업은 다른 사업과 일정이 겹쳐서 박경철 당시 KF 하노이사무소장님이 사전답사부터 현장 진행, 완공식까지 모두 전담해주었다. 1차 사업은 벽

2018 프로젝트 완공식

화사업의 진행 과정에서 자문받은 내용을 참여 작가들에게 당부하였다. '마을 주민들의 눈높이에 맞추자. 특히 시골 노인들이나 어린이들이 좋아할 벽화를 그리자.' 그래서 땀타잉 사업은 2016년이나 2018년이나 마을 주민 남녀노소 모두에게 큰 감동을 주었으며 작업 과정에서 자발적으로 참여하는 재미와 완성했다는 자부심을 통해 "우리" 마을이라는 긍지를 심어 주었다. 처음 우려했던 것과 달리 더운 날씨에도 땀타잉에서의 두 차례 사업에 모두 참여한 봉사단원도 있다.

봉사단원들은 태권도, 한국어, 그림 그리기를 가르치는 등 다양한 활동을 하였다. 2016년 처음 사업을 시행했을 때, 땀끼시와 대구 달서구가 우호교류협력도시(2011년 7

월 협약체결)임에 착안하여 KF가 운영하고 있던 한국국제교류실천네트워크 26)의 회원기관인 대구경북국제교류협회의 협조를 받아 대구/경북 지역 대학생 중에서 한국의 봉사단을 공개 모집했다. 한국 봉사단원들의 표정이나 행동이 마을 주민들에게 경계심이나 위화감을 일으키게 하거나 작업 진행 과정에서 우리가 일방적인 주장을 하여 갈등이 생기는 일이 없도록 주의하였다. 작은 문화적 차이로 반감을 얻게 되면 안 하느니만 못하기 때문이었다. 선발 과정에서 늘 고려한다. 한편 베트남의 봉사단은 땀끼 인근 다낭외국어대 한국어과 교수님의 추천을 받은 한국어과 학생들로 구성하였다.

땀타잉 마을에서의 첫 사업이 성공적으로 끝나고, 다음 해 하노이에서의 사업은 하노이사무소장님의 관점과 본부 관점에 차이가 있어, 하노이사무소장님과 사전답사에 함께 참여하였다. 땀타잉 마을과는 달리 풍흥로는 관계기관과 한-베 작가들 간의 의견이 맞지 않아 작업 시안을 끝없이 바꾸어야 했다. 의견 조율이 더디고 작업 일정은 지연되어 속은 타들어 갔다. 한국 작가와 베트남 작가들 간의 벽화 작업을 통해 얻고자 하는 기대감이 달랐고, 관계기관의 허가는 쉽지 않았다. 결국 2017년 10-11월에 걸쳐 3주간에 마치려 했던 작업은 완성되지 못했고, 2018년 1월에 다시 열흘 정도 추가로 작업하여 마무리 짓게 되었다. 다행히 풍흥벽화거리는 베트남 최대 명절 중 하나인 음력설(뗏 tết)에 맞춰 완공식을 개최할 수 있었다.

40도를 오르내리는 더운 날씨에 3-4주간 야외작업을 감당해줄 벽화작가가 있을까. 낙후한 어촌 마을인 땀타잉 마을 주민들은 외지인 특히 외국인에 대한 경계심이 있지 않을까. 자신의 초상화로 벽화를 그릴 경우 마을 주민들

26. 한국국제교류실천네트워크: 지역 국제교류기관 상호간 교류 · 협력 증진을 통해 지역 국제교류 활성화 및 국가 간 상호 이해와 우호 증진을 도모하기 위해 2013년 결성된 네트워크로 총 10개 국제교류기관이 가입해 있다.

이 부담스러워하지 않을까. 짓궂은 청소년들이 완성한 벽화에 장난삼아 낙서를 하지 않을까. 하노이는 수도이므로 베트남 최고 미술 작가들이 활동하고 있고, 시민들도 땀끼시에 비해 문화예술에 대해 높은 안목을 가지고 있을 것이다. 그러니 다양한 의견이 공존하고, 의사결정 과정도 복잡하지 않을까. 역사가 있는 돌담 거리이므로 벽화를 그리느니 옛 모습 그대로 복원해야 한다며 반대하지 않을까. 사업을 준비하기 전의 숱한 고심들은 이제 여름밤의 꿈과 같이 지나갔다.

　　대한민국 공공외교기관인 KF와 소중한 인연을 맺게 된 것은 재베트남 한국건설협회 2분과 총무를 맡고 있을 때, 주베트남 한국 대사관 이용욱 국토교통 참사관님과 한국주택토지공사 정재한 지사장님의 소개로 대우 호텔에서 개최된 KF의 워크숍 참석 이후 KF 하노이 사무소 박경철 소장님을 만나면서부터였다. 당시 KF는 한국의 공공디자인연구소 이강준 소장과 베트남 벽화사업을 준비하면서 필요한 도료 및 자재 조달 문제로 인한 고민에 놓여 있었는데, 노루 페인트 (NOROO PAINT)가 이 사업에 협력하면 좋겠다는 이용욱 참사관님의 추천으로 박 소장님께서 우리에게 협조 요청을 하셨고, 공교롭게도 회사가 이 시기에 2014년 5월 반중 시위대에 의한 방화로 인해 창고동과 사무동 전소 및 공장동 1/3이 불타버리는 피해 상황에 처하게 되면서, CSR 및 기업 이미지 제고 방안을 찾던 중이라 적극적으로 협력하게 되었다. 노루페인트가 후원한 도료를 보면 베트남 지역 특성에 맞게 내후성이 우수하고 색감이 좋은 수성 페인트와, 벽화를 그릴 때 사용하는 우레탄 페인트, 철제용 방청 페인트, 아크릴 페인트 등이며, 3년간 땀끼 1차·2차보수도장 및 하노이 호안끼엠 풍흥로의 도장을 위해 약 100여 종의 색상이 사용되었다. 색상의 종류가 너무 많아서 필요한 시간에 맞추어 공급이 가능할까 걱정했으나 노루페인트 현지 법인 직원들의 열정적인 협조와 자동 조색기의 이용으로 현장에 적기에 배송될 수 있었다. 처음 대면한 땀타잉 마을에 대한 첫인상은 사업이 제대로 되겠냐는 의구심이 들 정도로 회의감에 빠지게

했던 작은 시골어촌 마을이었으며 벽화를 그릴만 한 공간도 부족해 보였지만, 열정 넘치는 작가분들의 창작과 무더운 베트남의 날씨에 지쳐 쓰러지기까지 하며 노력해주신 봉사 단원분들, 까만 얼굴에 초롱초롱한 눈망울을 한 어린아이들과 젊은 청년들, 그리고 어르신들 등 마을의 모든 주민이 일심동체가 된 덕분에 아름다운 결과물을 낼 수 있었고, 그것은 기적이라고 느껴질 만큼 눈부신 감동으로 답해주었다. 마을에 하나뿐인 이발소의 한복을 입은 여인과 마을 주민의 초상화 등을 그려 넣은 일상적이고 소박한 그림들이 역으로 경이로움을 선물해주었고, 이후 이것은 생각지도 못했던 각종 SNS, 언론매체, 방송 등의 뜨거운 반응을 이끌어 내어 놀라움의 연속이었을 뿐만 아니라 베트남 중부 작은 어촌 마을에 그려진 벽화가 전국적으로 인기를 얻어 관광명소가 될 정도로 수많은 사람들의 관심으로 이어지게 되었다. 그 이어짐이 각종 SNS를 한동안 달구며 지속될 수 있었던 것은 예술만이 줄 수 있는 강한 전달력과 그 안에 담겨 있는, 우리가 언제든 만날 수 있는, 바로 우리의 이야기였기 때문인 것 같다. 시간이 지나 얼마 후 출장 방문으로 노루 페인트의 거래선인 따코 단체(THACO GROUP)의 땀끼 영빈관에서 머무르게 되었을 때, 마을에 카페가 새로 생겼고, 자전거 대여소가 만들어지고, 둘레길이 조성되었다는 소식을 새로이 접하게 되었고, 그것은 개인의 기쁨을 넘어 노루인으로서의 소속감이 주는 기쁨까지 느끼게 해 주었다. 이 반응에 힘을 얻어 하노이에서 가장 여행객이 많은 호안끼엠 풍흥로가 아름다운 벽화로 핫플레이스가 되고 땀타잉 마을 1차에 이어 2차도 성공적으로 완성하게 된 것에 대해 KF에 감사를 드리며, KF의 베트남 내 최초 벽화 사업에 노루 페인트가

참여할 수 있게 된 것을 자랑스럽게 생각하면서, 이 사업에 참여하게 해주신 KF 관계자분 모두에게 다시 한번 감사를 드린다. 베트남 땀타잉과 하노이에서의 사업은, 벽화마을에 대한 궁금증을 자연스럽게 유발시켰고, 매체 기사를 접한 베트남 외 태국, 필리핀, 라오스 등의 NGO 단체로부터 페인트 후원 관련 문의가 쇄도케 하였다. 이렇게 베트남 CSR 활동을 계기로 노루페인트에 대한 호의적인 인식을 갖게 된 것에 힘입어, 거기서 그치는 것이 아닌 노루 내 인식의 변화와 노루를 향한 외부의 인식 변화로까지 이어지게끔 노력할 것이며, 향후 베트남뿐만 아니라 다양한 국가 발전에 기여함은 물론 소외된 곳 까지도 페인트가 만들어낼 수 있는 다양한 컬러를 통한 나눔과 공감의 네트워크를 확대해 나갈 계획이다.

매일 아침 그 날 필요한 페인트를 나누는 봉사단

한-베 공공미술 프로젝트의 대담과 견해들

베트남의 현대미술로 읽는 호안끼엠의 공공미술

질문: 조관용
대담: 응우옌 테 썬(Nguyen The Son),
 2017년 풍흥벽화거리 조성 프로젝트 참여, 베트남 작가 팀장

Q: 베트남 작가들이 풍흥벽화거리 조성 프로젝트에 참여하게 된 동기는 무엇이었나?

A: 풍흥벽화거리 조성 프로젝트는 현대미술의 성격을 지닌 시민들을 위한 공공 미술 프로젝트이다. 하노이는 그동안 이와 같은 국제적인 프로젝트를 진행하지 않아서 참여할 기회가 거의 없었다. 그렇기에 저뿐만 아니라 하노이에 거주하는 작가들은 대부분 자발적으로 참여하고 싶어 하였다. 이 프로젝트는 국제적인 폭넓은 안목을 지니고, 국제적인 작가로 성장할 수 있는 계기가 되기 때문이다.

Q: 풍흥로는 베트남의 참여 작가들에게 어떤 의미를 지니고 있는 장소인가?

A: 하노이의 구시가지이며, 전통시장이 있는 36거리가 있다. 하노이의 시민들에게는 하노이의 과거와 현재의 삶과 문화가 깃들여 있는 곳이다. 참여 작가 중 일부는 어린 시절에 어머니의 손을 잡고 항마 거리를 거닐며, 구경도 하고 장난감을 사기도 하였다.

Q: 베트남 작가들은 한국 작가들과는 달리 설치 오브제 작업을 많이 제작하고 있다. 그 이유는 무엇인가?

A: 오브제들은 하노이 풍흥로의 과거의 삶과 문화, 그리고 자본에 의해 변해가는 풍흥로의 현대의 삶과 문화들을 바라보는 다양한 시각들을 압축해서 표현해내고자 이용되었다. 오브제는 다양한 의미들을 압축해서 전달할 수 있는 현대미술의 주요한 양식이다. 설치 오브제는 시민들에게 많은 호응을 받았다.

Q: 베트남 작가들이 실제로 작업 제작하는 데에 시간이 얼마나 소요되었나?

A: 프로젝트는 6개월가량 소요되었으며, 실제로 제작 기간은 3개월가량이 걸렸다. 프로젝트는 아이디어를 내고 작품 드로잉을 그려 유엔 그린 원 하우스 갤러리에서 전시를 하였다. 그리고 그 전시의 원안을 가지고 작업 제작을 하였다.

Q: 작업 제작은 참여 작가들이 현장에서 전부 제작을 하였는가. 아니면 작업실에서도 제작을 하였는가. 작업의 소재들은 무엇들이 사용되었는가. 그 소재들을 사용하게 된 이유는 무엇인가?

A: 한국 작가들의 작품은 전선으로 만든 롱비엔 철교를 제외한 대부분 야외용 아크릴 페인트로 제작하였지만, 베트남 작가들의 작품에는 대중들과의 상호 교감에 중점을 두어 회화, 설치, 사진, 오브제, 세라믹 등으로 좀

더 다양하게 사용되었다. 그래서 베트남 작가들의 설치 오브제들은 먼저 작업실에서 작업한 후 현장으로 가져와, 나머지 작업을 하였다. 또한 설치 오브제들은 작품 주제를 잘 전달할 수 있는 재료들을 사용하였으며, 그 밖에 햇빛, 비, 관람객 접촉 등 외부 환경에도 잘 견딜 수 있는 재질들을 주로 사용하였다.

Q: 베트남 작가들은 참여하였다가 중도에 포기한 작가들도 있다고 들었다. 베트남 작가들이 프로젝트를 진행하는 데에 어려운 점은 무엇이었나?

A: 참여 작가들이 베트남의 행정기관의 심의를 거치는 과정에서 의견 충돌이 많아 중도에 많이 포기를 하였다. 그 과정이 베트남 참여 작가의 팀장으로서 상당히 힘들었다.

Q: 베트남 작가의 작업은 설치 오브제들로 제작되어 제작 기간이 많이 소요될 것 같다. 제작비용은 어떻게 충당하였나?

A: 제작비는 지원받았지만, 주로 오브제들을 제작하였기에 제작 기간이 많이 소요되었다. 그래서 제작비의 지원은 거의 재료비로 충당되고, 제작은 주로 작가들이 직접 작업을 하였다. 참여 작가들 중에는 강의를 하는 작가들도 있고 회사에서 일을 하는 작가들도 있다. 강의를 하는 작가들은 강의를 끝내고 와서 작업을 하였고, 회사에서 일을 하는 작가들은 일을 빨리

처리하고 와서 작업을 하였다. 그리고 미술 전공 학생들이 이번 프로젝트의 작업을 제작하는 데에 자원해서 많이 도와주었다.

Q: 2017년 프로젝트가 끝나고 나서 하노이나 또는 다른 지역에서 공공미술과 관련하여 프로젝트에 참여하는 작가들이 있는지?

A: 2018년도에 베트남의 국회에서 풍흥로의 공공미술 작품들과 같은 형식으로 대규모로 작업을 진행하게 되었다.

Q: KF에서 개최된 공공미술의 세미나를 제외하고 하노이에서 개최된 공공미술은 있었는가?

A: 나는 개인적으로 "Contemporary Art Opens the Direction of Community Connection"이라는 주제를 가지고 강연을 하였다. 예전에는 카페살롱에서 했고 최근에는 미술대학교에서 했다. 이와 관련한 내용은 다음의 인터넷 사이트를 통해 참고할 수 있다.

인터넷 사이트에 게재된 기사 내용은 베트남의 공동체의 연계와 관련하여 베트남 현대미술의 흐름을 간략하게 소개하였다.

Q: 2018년도 2월 이후에 하노이시에서 현재 진행되고 있는 공공미술 프로

http://m.vovworld.vn/vi-VN/tap-chi-van-nghe/nghe-si-nguyen-the-son-viet-nam-dang-bo-qua-co-hoi-de-co-khong-gian-tot-cho-nghe-thuat-duong-dai-751277.vov

젝트들이 얼마나 있는지?

A: 2018년에 진행된 판딩풍(Phan Dinh Phung) 고등학교의 벽화와 같은 많은 프로젝트들이 있었다. 그러나 풍흥벽화거리와 유사한 사업은 없었다.

Q: 한국 작가들과는 프로젝트가 끝난 후에는 가끔 연락은 하는가. 앞으로도 한국 작가들과는 국제적인 교류를 진행할 생각은 있는가?

A: 프로젝트가 끝난 후에는 베트남 참여 작가들 간에는 서로 연락을 하며, 만나기도 한다. 하지만 한국 작가들과는 멀리 떨어져 있고, 작업 성향이 달라 연락을 하지 않게 된다. 베트남의 참여 작가들 중에는 한국 작가들과 작업 성향이 맞으면 언제든지 국제적인 교류를 하고자 할 것이다. 나도 2017년도 초에 한국에서 한국예술종합학교가 운영하는 레지던스에 참여하고, 레지던스의 참여 기간 중에 한국화 작입을 하는 이여운 작가와 친하게 지냈다.

Q: 하노이 시민들은 풍흥로의 공공미술 프로젝트에 대해 어떻게 생각하는가. 프로젝트는 참여 작가로서 성공적이었다고 보는가?

A: 풍흥벽화거리는 하노이 시민들이나 베트남인들에게는 또 하나의 관광명

소가 되었다. 하노이의 구시가지인 전통시장 한복판인 풍흥로의 거리에 공공미술 작품이 설치되어 풍흥로의 주민들이나 하노이 시민들, 그리고 베트남인들에게 언제든지 구경할 수 있어서 현대미술을 이해하는 데에 도움을 줄 거라고 생각한다. 무엇보다 이를 통해 풍흥로의 시장과 롱비엔 철교와 굴다리들이 하노이의 근대 역사를 지니고 있는 문화유산의 장소라는 것을 인식하게 하였다는 점에서 성공적이라고 생각한다.

질문: 조관용
대담: 이강준 공공디자인연구소 대표,
　　　2016-2018 KF 베트남 벽화사업 감독

Q: KF 베트남 벽화사업에 참여하게 된 동기는 무엇이었나?

A: KF 박향주 부장님의 연락을 받아 참여하게 되었다. 박향주 부장
　님은 제가 (사)아름다운 맵에서 운영하는 마을미술 프로젝트에 참
　여하여 제작한 공공미술 작품들과 그 밖의 공공미술 작품을 참조
　한 것 같다.

Q: 2016년부터 2018년까지 KF가 베트남에서 시행한 벽화사업에
　모두 참여하였다. 베트남에서의 작업은 한국에서의 작업과 비교
　했을 때 어떠하였는가?

A: 2016년에 땀타잉 마을에서 프로젝트를 처음 시작하였을 때 마을
　주민들은 공공미술이 무엇인지 모르고, 날씨도 40도에 가까워 힘
　들었다. 하지만 마을의 특성을 이해하고 주민들의 생활상을 벽화
　에 담아내려고 노력하자 주민들이 점점 더 열성적으로 참여하였
　다. 2018년, 땀타잉 마을을 다시 찾았을 때는 2016년도의 기억을
　갖고 있는 주민들이 처음부터 적극 도와줘서, 날씨는 여전히 더웠
　지만 너무나 재미있게 작업할 수 있었다.
　그러나 2017년 하노이는 땀타잉 마을과는 다른 곳이었다. 하노
　이의 삶과 문화를 이해해야 하고, 풍흥로가 하노이의 오랜 전통을
　지니고 있는 구시가지라 하노이시와 중앙정부의 행정적인 심의를

통해 제출안들을 많이 수정해야 해서 상당히 까다로웠다.

Q: 지난 3년간 3번의 공공미술 프로젝트를 진행하면서 가장 감명 깊었던 순
간들은 언제였는가?

A: 2016년도의 땀타잉 마을의 프로젝트를 진행했을 때이다. 처음에는 15개
의 그림만 준비했었다. 하지만 마을 주민들, 마을 청년들, 땀끼시의 미술
교사들, 자원봉사자들이 열성적으로 참여하여 120가구에 120여 개의 그
림을 제작하게 되었다. 처음에는 언어도 다르고 문화도 다른데 프로젝트
를 무사히 완성할 수 있을까 하는 마음에서 시작하였다. 하지만 프로젝트
를 진행하면서 마을 주민들이 일심동체로 지원하는 것을 보고 언어와 문
화를 넘는 공동체가 무엇인지를 진심으로 체험하게 되었다.

Q: 땀타잉 마을과 하노이의 호안끼엠 풍흥로는 각각 어떤 특성을 지니고 있
는가?

A: 하노이 호안끼엠은 서울의 종로와 같이 오랜 문화와 전통을 지니고 있다.
반면 땀타잉 마을은 베트남의 작은 어촌 마을이다. 처음 마을을 방문했을
때 마을 주민들은 낮잠을 자고 새벽 4-5시 사이에 장을 열어서 거리에는
마을 주민들이 거의 보이지 않았다. 땀타잉 마을의 집 담벼락들은 오래되
어 군데군데 허물어져 있었으며, 어촌이라 피시 소스 냄새가 배어있었다.

Q: 각 프로젝트의 주제는 무엇이었는지?

A: 땀타잉 벽화마을의 주제는 '땀타잉의 일상'이다. 풍흥벽화거리의 주제는 '하노이의 추억'이다. 예를 들어 땀타잉에서는 마을 아이들이 마을 바로 옆에 펼쳐져 있는 하얀 모래사장에서 뛰노는 모습처럼 주민들의 일상을 그림으로 표현하였다. 풍흥로의 경우 우리나라 작가들로서는 하노이의 삶과 문화를 깊이 있게 이해할 수 없다는 한계를 가지고 있었기에 하노이의 근현대사의 사진을 원안을 새롭게 재해석하여 하노이의 근현대사의 풍경을 재현해내려고 하였다.

Q: 땀타잉에서의 벽화 사업은 마을 주민들에게 도움이 되었다고 생각하는가?

A: 땀타잉 마을은 마을 벽화 프로젝트가 진행되고 난 후에 많은 관광객들이 다녀간다고 한다. 지금도 관광객들을 유치히기 위한 숙소나, 관광객들을 위한 커피숍이 생기고 있으며, 그 밖의 사업을 하기 위해 외지인들이 마을에 거주하는 현상이 보이고 있다. 무엇보다 마을 아이들이 한국어를 배우려고 한다는 점은 고무적이다. 풍흥벽화거리 역시 프로젝트가 끝난 이후 하노이의 또 하나의 관광명소가 되었다.

Q: 땀타잉 마을을 가장 잘 표현한 그림은 어떤 그림인가?

A: 대부분 마을 주민들의 모습을 배경으로 그렸기에 무엇이 땀타잉을 가장 잘 표현했는지 꼽기는 어렵지만, '다다네 가족'을 그린 벽화가 땀타잉 벽화마을을 대표한다고 할 수 있겠다.

Q: 땀타잉 마을 벽화는 사후 관리를 어떻게 하고 있는가?

A: 우리가 프로젝트를 끝낸 이후에도 땀타잉 마을 스스로 사후 관리를 잘 할 수 있도록, 2018년에 3회에 걸쳐 땀끼시 인민위원회, 땀타잉 인민위원회, 마을 주민 등을 대상으로 워크숍을 개최하였다.

Q: 풍흥벽화거리에서 베트남 작가들과 함께 공동으로 작업한 것은 없는가. 이후 베트남 작가들과 교류하고 있는지?

A: 최락원 작가의 '항마거리의 아오자이'는 베트남 작가들도 함께 작업하였다. 베트남 작가들과는 작품 성향이 달라 자주 연락을 하지 않는다. 하지만 그들과 풍흥로에서 보낸 시간들은 추억으로 남아 있다.

Q: 베트남 이외에 다른 나라에서 공공미술을 할 기회가 있다면 참여할 의향이 있는가?

A: 땀타잉 마을의 벽화 작업을 통해 느낀 언어와 문화를 초월하여 작가와 마을 주민들이 하나가 된 공동체의 유대감은 평생 잊지 못할 것이다. 또다시 그런 계기가 주어진다면 모든 일을 제치고 참여할 것이다.

한
ㅡ
베
공
공
미
술
프
로
젝
트
의
대
담
과
견
해
들

5

질문: 조관용
대담: 팜 뚜언 롱(Pham Tuan Long),
 호안끼엠 인민위원회 부위원장

Q: 베트남 하노이에서 호안끼엠 구의 지역적인 특성은 무엇인가?

A: 하노이는 "강안에 있는 도시"라는 의미로 프랑스 식민지 때에 지명이 붙었다. 하노이는 하노마이라는 하늘에서 내려온다는 하늘로 올라간다는 의미를 지닌 것으로 역사적으로 왕이나 관료들이 거주하는 베트남의 수도였다. 호안끼엠 호수는 하노이를 세운 왕조의 검을 주고받은 전설이 있으며, 호안끼엠 구는 호안끼엠 호수를 품고 있다. 호안끼엠의 풍흥로는 역사적으로 회사보다는 상점들이 많이 모여 있는 지역이다. 예전부터 강을 통해 배로 물건을 성곽으로 나르고 성곽 주변에 관료들이 거주하고 시민들이 살면서 시장을 형성하던 곳이다.

Q: 풍흥벽화거리를 조성하기 이전, 하노이시에서는 걷기 좋은 거리 조성 사업을 추진하기 시작했다고 들었다. 풍흥 벽화거리가 이 사업에 얼마나 도움이 되었는지?

A: 풍흥벽화거리 조성 사업은 한-베 수교 25주년을 기념하여 2017년에 시행하였다. 베트남의 수도 하노이의 심장 호안끼엠(Hoan Kiem) 호수에서 롱비엔(Long Bien) 철교로 이어지는 풍흥(Phung Hung) 거리 돌담길을 벽화로 장식하였다.
'하노이의 추억'이라는 테마를 통해 하노이와 베트남의 역사와 문

화, 그리고 삶을 그려내고자 하였다. 전기차가 있던 시절의 베트남의 생활상과 1920~30년대의 베트남의 문화들과 현재의 베트남인들의 삶과 문화를 이해하는 데에 도움을 준다고 생각한다.

Q: 벽화사업이 진행되는 동안 가장 어려운 점은 무엇이고, 좋았던 점은 무엇이었는가?

A: 공공장소에서의 벽화 사업은 시민들에게 익숙한 것이 아니었기 때문에, 행정적으로 승인 절차를 받는 것이 쉽지 않았다. 하지만 벽화 거리가 조성된 이후, 작가들의 미술 작품을 박물관이나 미술관이 아닌 가게들이 즐비한 거리에서 가깝게 볼 수 있다는 점에서, 시민들의 반응이 아주 좋았다. 벽화 앞에서 결혼식의 기념사진으로 사진을 찍는 모습이나, 여행객들이 관광버스를 타고 들리면서 사진을 찍는 장면들은 흔히 볼 수 있으며, 방송이나 언론 보도를 통해 수시로 나와서 촬영한다.

Q: 벽화는 시간이 지날수록 색이 바래 유지 관리를 하지 않으면 벽이 지저분해진다. 벽화들은 어떻게 유지, 관리할 계획인지?

A: 베트남 작가들의 작업은 수시로 관리할 예정이고, 한국 작가의 벽화는 KF 협조와 한국 작가들의 도움을 받아 관리할 예정이다.

Q: 향후에도 풍흥벽화거리 조성 사업과 유사한 사업을 진행할 계획이 있는지?

A: KF의 협조를 받아 한국과 베트남 작가들이 공조하여 풍흥로 외 다른 장소에도 벽화 거리를 조성할 기회가 있었으면 하는 바람이다.

Q: 호안끼엠 구 인민위원회는 풍흥벽화거리에 대한 홍보를 어떻게 진행하고 있는지?

A: 호안끼엠 구 인민위원회의 공식 홍보 매체를 통해 하고 있으며, 저도 개인 SNS를 통해 꾸준히 홍보하고 있다.

한
-
베

공
공
미
술

프
로
젝
트
의

대
담
과

견
해
들

5

질문: 조관용
대담: 응우옌 티 투 히엔(Nguyen Thi Thu Hien),
　　　땀끼시 인민위원회 부위원장

Q: 땀타잉 마을의 지역적인 특성은 무엇인가?

A: 땀타잉은 땀끼시의 44개의 구역 중의 하나이며, 마을이 강과 바다 사이에 있으며, 길게 늘어져 있다. 땀타잉 마을은 땀끼시의 생태 마을과 같이 환경을 잘 조성하여 관광으로 마을의 경제를 부흥시키려고 하고 있다.

Q: 땀끼시 인민위원회는 땀타잉 벽화마을 조성사업을 어떻게 지원하였는지?

A: 땀끼시는 관광지가 별로 없는데, 사업이 땀끼시 전체를 관광 사업을 통해 경제를 부흥시키는 데에 많은 도움이 되었다. 땀끼시는 어민들과의 배를 만드는 작업, 어민들과의 물고기잡이 체험, 주민들의 생활체험을 하기 위한 홈스테이 등의 개발을 통한 관광 사업을 개발하고자 히었는데, 벽화 사업은 이러한 사업을 하는 데에 많은 도움이 되었다.

Q: 벽화사업이 어떤 것인지 처음부터 알았는지. 땀타잉 벽화가 땀끼시의 다른 마을에도 영향을 주었는가?

A: 처음에는 잘 몰랐다. 그래서 1차 사업이 끝나갈 무렵에는 안타까

운 마음이 있었다. 처음부터 열심히 하면 좋았을 텐데, 2018년의 경우, 우리 인민위원회는 신나게 KF의 일에 적극적으로 협조를 하였다. 1차 사업 때 한국 작가분들이 처음 왔을 때는 잘 몰라서 조금 어색했는데, 두 번째 만났을 때는 가족처럼 대화도 하고 지냈다. 벽화사업은 땀타잉 마을을 경제적으로 부흥시키고 있다. 한국 관광객들도 많이 방문하는데, 주민들이 좋아한다. 관광객들이 점차 늘어나 카페 가게도 있고, 에코 가방에 그림을 그려서 팔기도 한다. 이런 모습을 본 다른 마을도 벽화사업을 하고 싶어 한다.

Q: 조성된 벽화 중 땀타잉의 마을의 특성을 잘 반영하고 있는 그림은 무엇인지?

A: 모든 벽화가 땀타잉의 특성을 아주 잘 그려내고 있다. 특히 1차 사업에서는 다다네 가족의 그림, 어린 아들과 딸, 그리고 아버지와 엄마의 모습을 벽화에 그려낸 그림을 그 가족들이 너무 좋아했다. 2차 사업 때는 벽화의 질이 더 좋아졌다고 생각하는데, 그 중 '공 차는 소년들'은 베트남의 미래를 담아내고 있다.

Q: 땀타잉 벽화마을을 어떻게 홍보하고 있는지?

A: 땀끼시가 생태계 관광지역으로 지정된 지 벌써 10년이 되어 가고 있다.

땀타잉 벽화마을은 현지 주요 언론인 탄니엔(Than Nien), 뚜오이제 (Tuoi Tre), 보이스 오브 베트남(Voice of Vietnam) 등을 통해 홍보되었으며, '2017 아시아 도시 경관상' 수상작으로 선정되어 더 유명해졌다. 벽화 사업 후에 매일 관광객 수가 6, 700명 정도가, 특히 주말에는 천 명 이상 찾아오고 있다. 땀끼시는 벽화 사업을 계기로 주민들의 바구니 배 60여 개를 모아 배에 그림을 그려 새로운 관광자원을 만드는 등의 생태관광 도시 개발 사업도 하였다. 또한 땀타잉을 중심으로 한 관광 개발은 2020년까지, 땀끼시 남부 지역까지 이르는 관광개발은 2025년까지 목표하고 있다. 뿐만 아니라 바닷가에서는 축구나 배구, 또는 음식과 관련한 축제를 하려고 노력하고 있다. 땀끼시로 오는 길목엔 역사 유적들이 많고, 유네스코 유산에 등록되어 있는 유형 유산도 있다. 그런 유적지와 연계한 홍보도 추진할 예정이다.

Q: 벽화들은 어떻게 유지, 관리할 계획인지?

A: KF에서 벽화프로젝트가 끝나면 벽화의 유지, 보수는 땀끼시가 관리해야 한다고 하여 관리에 대한 준비를 하고 있다. 무엇보다 주민들이 벽화를 자기 집의 재산이라고 생각하며 스스로 잘 관리하고 있다. 나중에 추가로 색을 보완할 필요가 있다고 느끼면, 한국의 참여 작가들에게 양해를 구하고 땀끼시의 화가와 미술 교사들에게 의뢰를 하여 원본과 유사하게 복원시킬 계획을 가지고 있다.

Q: KF에 요청하고 싶은 도움이 있는지?

A: 땀끼시 인민위원회는 땀끼시 주민들에게 재정적인 대출 지원을 통해 관광 사업을 지속적으로 전개할 예정이다. 향후 땀끼시가 생태 관광 지역으로 발전하기 위해 KF의 도움이 절실히 필요하다. 땀끼시는 2020년쯤에 땀타잉 마을 이외의 다른 지역에도 벽화프로젝트를 함께 진행하기를 기원한다.

질문: 조관용
대담: 응우옌 홍 럭(Nguyen Hong Luc),
　　　 땀타잉 현 인민위원회 부위원장

Q: 땀타잉 마을의 지역적인 특성과 문화는 무엇인지?

A: 땀타잉은 바닷가가 있는 어촌 마을이다. 땀타잉은 생태 환경 마을
로 10미터에 나무 하나씩을 심고, 소득은 평균 34,000동에 이르
는 그런 마을이다. 모범적인 어촌마을로 지정받기 위해서는, 다른
마을보다 열심히 해야 한다. 땀타잉 마을은 벽화사업 이전에도 생
태환경 마을로 지정되었었는데, 벽화사업이 끝난 후에는 모범적
인 지역으로 지정되었다.

Q: 벽화사업을 시작하기 전, 동 사업에 대해 잘 이해하고 있었는지?

A: 벽화 사업은 지역의 특성과 삶의 문화를 알리는 프로젝트라기보
다는 단순히 벽에 그림을 그리는 작업으로만 알고 있었다.

Q: 혹시 한국 문화에 대해서도 알고 있었는지?

A: 땀끼시가 대구시 달서구와 자매결연을 맺고 있어서 한국 관광도
하고, 사업을 학습하기도 했었다.

Q: 한국을 다녀오며 느꼈던 생각은 무엇인가?

A: 한국을 갔다 오면서 느낀 점은, 베트남보다 전통을 잘 보존하고 있다는 것이었다. 특히 혼례식에서 한복을 입는 것을 보고 그런 생각이 들었다.

Q: 부위원장님은 땀타잉 마을에서 태어나셨는지. 마을의 벽화 작업 중에 어떤 그림이 가장 마음에 드는지?

A: 마음에 드는 그림이 두 개가 있다. 하나는 바닷가에서 아이들이 공을 차고 있는 모습의 대형그림이고, 또 다른 하나는 어민들의 얼굴을 그린 초상화이다. 어민을 그린 그림이 마을 사람들의 특징을 잘 반영한다고 생각한다.

Q: 땀타잉 벽화사업이 끝난 후에 관광객들이 얼마나 증가하였는가?

A: 땀끼시의 문화정보부에는 관광객들의 통계 자료가 잘 관리되어 있어 정확하게 조사되고 있지만, 여름에 바닷가로 놀러 오는 관광객들의 경우에 축제 때에는 만 명 정도 오기도 했었다. 땀타잉 마을벽화는 작은 마을이라 개인의 SNS나 페이스북을 통해 홍보를 하여 많이 알리고 있다. 다낭에서 땀끼시로 오는 길에는 '호이안'이라는 유명한 관광지가 있어, 호이안을 여행하는 관광객들이 우리 마을까지 유입되기도 한다.

Q: 땀타잉 벽화사업이 마을 주민들 간의 유대감을 강화시켰는지?

A: 그렇다. 뿐만 아니라 한국 작가들과 마을 주민들 간에도 유대 관계가 맺어져, 서로의 문화를 이해하는 데 많은 도움이 되었다고 생각한다. 주민분들은 가끔씩 우리에게 한국 작가분들과 대화를 하면서 가끔씩 한국 작가분들과 자원봉사자 언니 오빠들이 언제 다시 오느냐고 물어보곤 한다.

Q: 시간이 지나면 벽화는 색이 바래지는 데 벽화 보수는 어떻게 관리를 할 계획인지?

A: 주민들 스스로 벽화를 보수하기 위해서는 예산이 많이 들어가니까 너무 부담이 많이 된다. 그래서 주민들에게 잘 보존하도록 홍보하고 있지만, 필요한 경우에는 땀끼시의 지원을 받아 벽화를 보수할 예정이다. 땀끼시는 여러 채널을 통해 지원을 받으니까 마을보다 경제적으로 여유가 있기 때문이다.

Q: 벽화 사업 말고 관광 사업으로 진행하는 것이 있는가?

A: 바구니 배에 그림을 그리는 사업을 진행하기도 했는데, 1년도 지나지 않아 대부분 깨진 것이 많아 치울수 밖에 없었다. 땀타잉은 2017년에 전통 음악 유네스코 무형유산으로 등록되었다. 전통음악은 어민들이 바다신에게 기원을 하는 신앙적인 부문을 담고 있어 관광버스를 통해 노래 체험을 할 수 있도록 할 계획을 세우고 있다.

한
-
베

공공미술 프로젝트의 대담과 견해들

5

질문: 조관용

대담: 마을 주민 레 푸 뉴언(Le Phu Nhuan, N), 보 죽(Vo Duc, D)

Q: 땀타잉 마을과 마을 사람들의 특성들은 어떤지 설명해줄 수 있는지?

N: 땀타잉 마을은 192개의 가구와 630여 명이 살고 있다. 땀타잉 마을은 강도 있고 바다도 있는 그런 마을이다. 30대에서 50대가 많고, 50을 넘은 분들은 그리 많지 않은 편이다.

Q: 땀타잉 마을 벽화 중에서 가장 마음에 드는 벽화는 어느 것인지. 마을의 특성을 가장 잘 표현한 그림은 무엇인지?

N: 가장 마음에 드는 그림을 선택하는 것은 어렵다. 벽화들은 모두 땀타잉의 생활을 드러내고 있고 초상화들은 모두 우리 주민들의 모습을 반영하고 있다고 생각한다. 관광객들에게 이쁘게 보일 것이다. 그럼에도 불구하고 마을을 잘 표현하고 있는 그림을 하나 뽑는다면, '어부의 초상'인데, 내 친구를 잘 표현한 것 같다.

Q: 벽화 작업을 하기 전에 벽화 작업이 무엇인지 아셨는지?

N: 나뿐만 아니라 땀타잉의 주민들은 벽화 사업이 무엇인지 몰랐다. 그래서 우리가 사는 동네에서 회의도 했었는데 모두 다 벽화가 무엇인지 몰랐다. 사업이 끝나고 나서 주민들의 공동체를 위해 좋은

것이라는 사실을 나중에 알게 되었다.

Q: 벽화사업이 끝나고 관광객들이 증가했는지?

N: 땀타잉 마을은 조용한 어촌이었는데, 2016년 6월의 벽화사업이 끝나고 나서 관광객들이 들어와서 관광 수입으로 인해 돈도 조금 벌고 평균 소득이 올라갔다. 그리고 더욱 좋은 것은 관광객들로 인해 주민 문화 의식도 좋아졌다는 점이다. 주민들이 쓰레기를 버리면 안된다는 것을 깨닫기 시작하고, 빨래를 한 후에 아무 데나 걸어놓고 하였는데, 벽화사업 후에는 집안에서 하거나 길거리 밖으로 나와 걸어놓고 하지 않는다.

또한 마을 주민분들은 아닌데, 외지에서 가게를 하겠다고 오는 분들도 있다. 벽화 사업 후에 외지인이 여기 와서 서비스를 제공하기 위해 가게를 여는 것을 볼 수 있다. 그런 것들이 주민들에게 도움을 주는 것 같다.

Q: 마을 주민들이 벽화 사업 이전에도 공동으로 같이하는 사업이 있었는지?

N: 벽화 이전에는 주민들이 함께하는 행사들은 주로 인민위원회에서 주도하는 모임뿐이었다. 벽화 사업 후에는 정부 지원 사업보다는 시민들이 자발적으로 모여 수업을 한다. 예를 들면 요리 수업이든가, 자수 수업이든가, 또는 미술이라든가 하는 수업들이다.

Q: 쭝타잉 마을 중심에 세워진 문화회관은 언제 세운 것인지?

N: 마을 회관은 2017년부터 다시 지어서 2018년에 완성했다. 그전에는
 1층으로 된 작고 약간 지저분한 건물이었다. 베트남은 촌마다 문화회관
 이 97년부터 만들어졌다. 여기서 마을 주민들이 수업도 하고 행사도 하
 곤 한다. 문화회관은 마을과 외부를 연결해주는 일종의 정보 문화실과 같
 은 장소이다.

Q: 〈다다네 가족〉 벽화의 주인공, 다다 아버지 아니신지?

D: 맞다. 올해 54세로, 땀타잉 마을에서 나고 자랐다.

Q: 가방 가게는 언제 열었는지?

D: 벽화사업 이후부터이다.

Q: 가방은 한 달에 몇 개 정도 팔리는지?

D: 가장 많이 팔 때는 한 달에 8개 정도 팔린다. 비가 많이 오고 사람들이 오
 지 않으면 못 팔 때도 있다.

Q: 따님인 다다가, 한국의 이강준 감독과 연락을 자주 하는지?

D: 이메일이나 사진을 자주 보낸다. 감독님이 많이 바빠서, 회신을 바로 못
해 주실 때도 있다.

Q: 벽화 사업하기 전에 한국 문화에 대해서 알고 계셨는지?

D: 베트남 방송에서 많이 방영해서 한국 드라마를 잘 보고 좋아한다.
벽화 사업이 끝나고 나서 아들하고 딸도 한국어를 배우고 있다. 아들은
인사나 하는 정도로 시키고 있고 딸은 조금 더 많이 배우고 있다.

질문: 조관용
대담: 응우옌 꽝(Nguyen Quang),
　　　유엔해비타트 베트남사무소 소장

Q: 유엔해비타트 베트남사무소에서 KF와 함께 벽화조성사업을 하게 된 계기는 무엇인지?

A: 주민의 생활환경을 개선하고, 더욱 아름다운 도시의 미래로 향하는 목표를 가지고 많은 활동들을 전개하기 위해서였다. 그래서 2015년에 KF와 건설부 도시발전국 베트남 도시 포럼이 협력하여 개최한 "생활 공간에 예술의 도입" 워크숍을 시작으로 벽화사업을 KF와 함께 시행하였다.

유엔해비타트의 후안 클로스(Joan Clos) 박사는 '공공 공간의 가치는 모든 사람의 재산이며, 도시 전체의 재산'이라고 하였다. 땀끼시는 우리가 도시 발전 계획 사업을 자문하고, 땀끼시가 벽화사업을 하기를 원했다. 그리고 땀타잉은 꽝남성 개발 발전 전략인 지역 사업의 하나의 모델로서 택하였으며, 하노이의 롱비엔 다리 밑의 굴다리를 중심으로 풍흥거리에 벽화사업을 하게 된 계기는 롱비엔 다리가 베트남 사람, 특히 하노이 사람에게는 일종의 유산이기 때문이다. 롱비엔 다리는 프랑스 식민지 때나 미국과의 전쟁 시기에 하노이의 시내로 들어와 전쟁을 치른 일종의 상징과도 같은 장소이다.

Q: 구시가지 재생사업은 어떤 취지와 목적을 지니고 있으며, 유엔해비타트는 어떤 역할과 기능을 하였는지?

A: 공공 공간과 도로를 잘 설계하고 관리하는 것이 한 도시의 생동감과 경제 발전의 열쇠이다. 이 중요성을 명확히 이해하기에 유엔 인간 주거 계획은 계속 지방 정부, 각 기관, 대학교, 국제단체들 및 특히 공동체와 시민의 심도 있는 참여 및 국제적 예술가들과 베트남 예술가들 간의 교류로부터 관련 있는 각 당사자들의 참여를 촉진하고자 하는 공공 공간에 관한 프로젝트와 활동들을 계속 전개해왔다. 구체적으로는, 하노이시 인민위원회, 호안끼엠 구 인민위원회, KF, 하노이 경제-사회 발전 연구소(HISED) 및 이스라엘 국제 발전 기구 및 베트남 주재 이스라엘 대사관과 협조하여 2016년 12월에 "하노이 도보 공간에 대한 스마트하고 창조적인 해법"에 관한 국제 세미나가 개최되었다.

Q: 하노이의 호안끼엠 풍흥로의 벽화 사업의 주제는 '하노이의 추억'이다. '하노이의 추억'이란 테마는 어떻게 정하게 되었는지?

A: 사실 땀끼보다 하노이에서 제일 먼저 진행하기를 원했다. 하지만 땀끼시가 먼저 준비가 되어 진행을 하였다. 하노이의 추억은 공공미술 사업을 통해 하노이의 삶과 역사, 문화를 그려내기를 원했다. 특히 한국 작가들의 시선에서 하노이, 베트남이 어떻게 표현되는지를 보고 싶었다. 호안 끼엠 풍흥로의 벽화는 하노이의 평화시기의 삶의 풍경을 그려내고 있는데, 개인적으로는 베트남의 역사를 보면 전쟁 시기가 길었기에 피카소의 게르니카 같은 작품도 기대했다. 특히 롱비엔 다리는 베트남인들에게

는 프랑스와 미국과의 전쟁 시기의 삶을 기억하게 하는 기념비, 유산과 도 같은 장소이다.

Q: 하노이의 호안끼엠(Hoan Kiem) 호수에서 롱비엔(Long Bien) 철교로 이어지는 풍흥(Phung Hung) 거리는 시민(하노이)들에게 어떤 의미를 지니고 있는가?

A: 롱비엔 다리는 베트남인들에게는 문화유산이다. 롱비엔 다리는 하노이시 로 들어오는 관문과도 같은 곳으로 미국과의 전쟁 때 모든 물품들이 지나 가는 관문이며, 후퇴할 때도 롱비엔 다리를 통해 후퇴하기도 했다. 그래 서 롱비엔 다리는 전쟁의 주요 요점으로 폭탄으로 다시 파괴되고, 다시 복 원한 다리이다. 프랑스 군인들이 롱비엔 다리를 통해 후퇴하였으며, 롱비 엔의 굴다리는 폭탄이 떨어지면 사람들이 대피하는 장소였다. 롱비엔 다 리는 전쟁의 상징성을 지니고 있다.

Q: 벽화사업을 진행되는 동안 가장 어려운 점은 무엇이고 좋은 것은 무엇이 었는지. 2017년 11월부터 2018년 1월까지 벽화사업이 진행되는 동안 가 장 어려운 점은 무엇이고, 좋았던 순간은 무엇이었는지?

A: 베트남 공공미술 사업에서 땀타잉은 생태 관광 방향으로 추진 하였지만, 하노이는 역사적이고 문화적인 도시의 특성을 고려해야 했다. 땀타잉의

벽화 작업은 한국 작가들만의 참여와 제안을 통해 무리 없이 진행하였으나, 하노이의 공공미술 사업은 모든 준비를 끝내고 프로젝트를 진행하는 데만도 6개월 이상의 시간이 걸렸다.

땀타잉의 벽화사업은 땀타잉 인민위원회와 땀끼시 인민위원회의 승인을 받으면 되었지만, 하노이의 벽화사업은 호안끼엠 인민위원회, 하노이 인민위원회, 특히 베트남 인민위원회의 문화위원들의 승인을 받아야 했다. 하노이 벽화사업은 하노이의 추억이라는 테마도 한 달이 걸렸다. 벽화사업은 한-베 참여 작가들이 함께 시작하여 완성하기를 원했으나 한국 작가들이 먼저 하고 베트남 작가들은 6개월 후에 완성하였다. 베트남 작가들은 풍흥거리의 롱비엔 다리 밑에 벽화를 진행하기 전에 2017/10월에 유엔 그린 원 하우스에 전시를 하고 나서 그것을 원안으로 하여 2018년 1월에 프로젝트를 완성하였다. 유엔 그린 원 하우스의 전시는 반대 의견들이 있었지만 건축가, 전문가들, 예술가들 및 특히 주민들이 적극적으로 지지를 하였다. 2017/12월 말, 2018/1월 초의 프로젝트는 풍흥에 새로운 면모를 가져왔으며, 시민들과 여행객들에게 공공 공간에 새로운 감흥을 전달하였다.

Q: 땀타잉의 벽화사업이나 하노이의 풍흥거리의 벽화사업에서 아쉬운 점은 무엇인가?

A: 땀타잉의 벽화사업은 베트남 언론 보도에서 보았듯이 그 성과는 놀라웠

다. 2016년의 벽화 사업은 다시 2018년에도 지속하였다. 하노이의 벽화 사업도 성공적이었지만 아쉬운 점이 있다. 한국 작가들과 베트남 작가들이 함께 벽화사업을 마무리하는 것이었다. 하지만 한국 작가들과 베트남 작가들은 벽화 작업을 하는 시기가 달랐다. 한국 작가들은 베트남에서 체류할 수 있는 기간이 한정되어 있어 하노이의 벽화 사업에서 그리기를 원했던 최초의 원안들을 철회하여 한국 작가들이 생각하는 하노이와 베트남의 문화를 제대로 보지 못하는 것이 많이 아쉬웠다. 또한 한국 작가의 벽화작업으로 제안한 그림 중에 하노이의 근대의 시대를 배경으로 하여 베트남인과 한국의 선비가 함께 있는 모습을 보았는데 승인과정에서 철회되었는지 없었던 게 너무 아쉬웠다. 벽화 작업은 개인 작업이 아니라 시민들과의 소통을 통해 반영하는 것이라 이러한 과정에서 작업들을 보완하는 것이 무엇보다 중요하다고 생각한다.

Q: 땀타잉과 하노이의 벽화 사업에 베트남의 시민들과 인민위원회의 반응은 어떠했는가?

A: 2016년 땀타잉의 벽화 사업과 2018년에 땀타잉 벽화 사업을 연장해서 진행한 것을 통해 얼마나 성공적이었는지를 알 수 있다. 2016년의 땀타잉의 벽화 사업은 주요 언론인 탄니엔(Than Nien), 뚜오이제(Tuoi Tre), 보이스 오브 베트남(Voice of Vietnam)을 통해 베트남 전역으로 홍보되었으며, '2017 아시아 도시 경관상' 수상작으로 선정됐다. 하노이 벽화사

업은 베트남의 유명 작가를 기리는 '부이 쑤언 파이(Bui Xuan Phai)' 상을 수상하였으며, 국회의장님과 국회의원들도 환호하여 국회에도 풍흥거리보다 더 큰 규모의 벽화사업을 진행하게 된 계기가 되었다.

Q: 한국 정부나 KF에 가장 요청하고 싶은 도움은 무엇인가. 특히 KF에 벽화사업 이외에 하고 싶은 문화예술사업이 있는지?

A: 한국은 녹색 사업이나 스마트 사업, 그리고 에너지 부분의 사업이 베트남보다 많이 앞서 성장하고 있다. 한국 정부가 중재하여 한국의 기업의 이런 노하우를 베트남의 기업에 지원과 협력을 해주기 바란다. KF와 홍강 강변의 공공장소에 록 페스티벌과 같은 시민 문화예술의 대규모 축제를 조성하고 싶다.

Q: 유엔해비타트는 벽화 사업을 관광사업과 연계하여 홍보는 어떻게 진행하고 있는지. 혹시 홍보 관련한 내용을 참고해서 볼 수 있는지?

A: 우리 사무소 홈페이지나 SNS를 통해 볼 수 있다. 아래의 사이트를 보면 벽화 사업과 관련해 제가 기고한 글들을 읽을 수 있다.

https://www.tapchikientruc.com.vn/chuyen-muc/kien-tao-khong-gian-cong-cong-ben-vung-o-viet-nam.html
https://www.tapchikientruc.com.vn/chuyen-muc/khong-gian-cong-cong-trong-quy-hoach-canh-quan-va-phat-trien-ben-vung.html

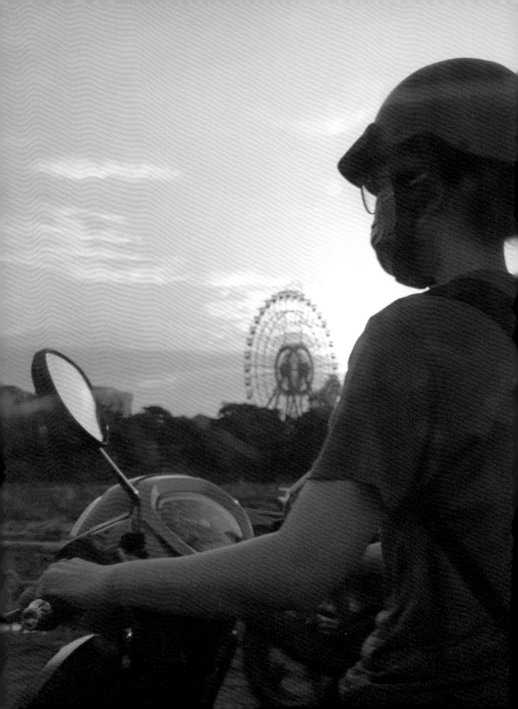

조관용

미학자, 전시감독, 미술 평론가다.
'현대 신지학과 예술론'이라는 주제로 박사학위를 취득하였으며, 신지학의 이론에서 인간과 우주와 예술의 원리를 탐구하는 것에 관심을 지니고 있다.
주요 전시는 2009 〈경계, 아시아 현대조각전, 광주시립미술관〉, 2016 〈미디어+아트 패러다임 2016 세계미학자 대회 대중예술축전 특별전, 화이트 블럭〉의 운영위원, 2017년 〈이것은 기술이 아니다, 정다방〉 등이 있으며, 주요 논문은 「홀로그램과 실재-블라봐츠키와 현대 신지학의 이론을 중심으로」, 「블라봐츠키와 루돌프 스타이너의 색채론의 비교」, 「상징과 신화의 해석을 통한 예술 이해 연구: 미르치아 엘리아데의 창조적 해석학을 중심으로」 등이 있다.

2013 〈마을미술 프로젝트-행복프로젝트〉의 전시감독, 2015 〈한-베트남 공동체 미술 교류사업 워크숍〉 발표자, 2018 〈산복도로위에서-우리는 부산의 삶과 문화를 얼마나 알고 있는가, 부산국제 학술세미나〉의 학술감독, 〈사〉한국영상미디어 협회와 예술과 미디어 학회〉 회장을 역임하였다. 현재는 미술평론가로서 활동하며, 〈비영리 계간미술웹진 미술과 담론〉과 동네로 스며든 미술 전시공간인 〈스페이스 인터〉를 운영하고 있다.

김최은영

전시기획자이며 미술평론가다.

동아시아와 여성, 장애에 대한 동시대 담론과 역사성에 주목하며 전시를 만들고 글을 쓴다.

주요 전시는 2018 광주비엔날레 〈북한미술전〉, 2018 파리 Berthet-Aittouarès갤러리, 벨기에 YU FINE ARTS갤러리 〈En Suspens〉, 2017 필리핀한국문화원 〈MOV-ING KOREA〉, 2016 워싱턴 카젠아트센터 〈SOUTH KOREAN ART: EXAMINING LIFE THROUGH SOCIAL REALITIES〉 등이 있으며, 주요 저서는 『동아시아 미학과 현대시각 예술』, 『객관화하기』, 공저 『명랑한 고통』, 『퇴근길 인문학』 과 논문 「Contemporary Art를 위한 동아시아 미학의 잠재적 가치」, 「컨템포러리 아트에 드러난 아속미학 연구」 등이 있다.

2008 〈건국60주년 기념전-여성60년사, 그 삶의 발자취〉 연구용역과 전시총괄, 2013 〈제1회 장애인아트페어〉 예술감독, 2019 〈한국 페미니즘 미술의 확장성과 역할, 예술경영지원센터〉 세미나 기획과 모더레이터를 맡았다. 현재 경희대학교 미술대학 겸임교수로 재직 중이며 동북아역사재단, 세종문화회관 미술관 자문으로 활동 중이다.

2019 10월 자카르타 사무소 개소
 09월 제13대 이근 이사장 취임
2018 07월 KF 본부 제주 이전
2017 09월 아세안문화원(부산) 개원
 07월 한-중앙아협력포럼사무국 출범
2016 05월 제12대 이시형 이사장 취임
2015 04월 KF 투게더(Koreans&Foreigner Together) 프로그램 출범
2013 05월 제11대 유현석 이사장 취임
 04월 도쿄사무소 재개소
2012 11월 복합문화행사인 코리아페스티벌(브라질) 시작
 03월 제10대 김우상 이사장 취임
2011 07월 KF 설립 20주년 계기 KF Assembly 개최
 07월 KF Global Internship Program 시작
 03월 KF Global Seminar 개최
 01월 KF Global e-School 강의 개설
2010 12월 KF 희망포럼 개최
 06월 제9대 김병국 이사장 취임
 02월 LA사무소 개소
2009 06월 중국, 미국 청소년교류사업 시작
 05월 한식 세계화사업 시작
 05월 서울국제음악제 창설
2008 02월 공공외교 번역총서시리즈 발간사업 시작
 11월 "국가브랜드" 국제회의 시작
 10월 평화봉사단 재방한 초청 사업 시작
 01월 Korea Foundation Forum, Global Korea Speakers Forum 사업 시작
2007 02월 제8대 임성준 이사장 취임
 10월 도쿄사무소 개소
2005 10월 베를린, 모스크바, 호치민 해외사무소 개소
 09월 한국국제교류재단 문화센터 개관
 08월 북경 해외사무소 개소
 05월 워싱턴 해외사무소 개소
2004 01월 제7대 권인혁 이사장 취임

2002 09월 교육자료개발 지원사업 시작
2001 12월 창립 10주년 기념 국제학술회의, "한국과 세계의 만남" 개최
　　　06월 해외 음악학자 초청 국악 워크숍 시작
2000 09월 한-일 교사교류사업 시작
　　　02월 제6대 이인호 이사장 취임
1999 09월 해외 박물관 큐레이터 워크숍 시작
　　　02월 출판보조사업 시작
1998 11월 해외소장 한국문화재 전8권 완간
　　　10월 Timeless Journey (VHS) 전7편 완간
　　　05월 KF 홈페이지, www.kf.or.kr 서비스 시작
　　　04월 제5대 이정빈 이사장 취임
1997 12월 Korean Cultural Heritage 전4권 완간
1996 10월 Images of Korea 전3편 (VHS) 완간
　　　04월 제4대 김정원 이사장 취임
1995 　07월 해외 한국어 강사 방한연수 시작
1994 12월 한국학 진흥 워크숍 개최. 제3대 최창윤 이사장 취임
　　　09월 차세대지도자포럼 사업 시작
　　　04월 해외 한국학 관련 도서관 지원 사업 시작. 한국학 전공 대학원생 장학제도 시작
1993 12월 포럼 사업 시작
　　　08월~12월 '93년 대전 엑스포 국제민속축제 개최
　　　07월 한국학 교수직 설치 등 한국연구지원 사업 시작
　　　05월 해외 공공정책 연구소 및 교류단체 지원 사업 시작
　　　02월 Korea Focus 창간
1992 10월 제2대 손주환 이사장 취임. 한국문화 해외 공개강좌 시작
　　　07월 해외 교육자 한국학 워크숍 개최
　　　06월 한국예술 해외 순회공연 지원 사업 시작
　　　05월 해외 박물관 한국실 설치 지원 사업 시작
　　　04월 펠로십 사업 시작
　　　02월 해외 인사초청 사업 시작
　　　01월 KF 소식지 Korea Foundation Newsletter 창간. 한국연구자료지원사업 시작
1991 12월 한국국제교류재단 설립. 초대 유혁인 이사장 취임